中国历代名画技法精讲系列

故宫画谱

薛永年 主编

花鸟卷·蝴蝶

陈逸 编写

故宫出版社

图书在版编目（CIP）数据

故宫画谱·花鸟卷·蝴蝶/陈逸编.—北京：故宫出版社，2012.9（2018.10重印）

（中国历代名画技法精讲系列/薛永年主编）

ISBN 978-7-5134-0324-5

Ⅰ.①故… Ⅱ.①陈… Ⅲ.①蝶蛾科－草虫画－国画技法 Ⅳ.①J212

中国版本图书馆CIP数据核字（2012）第207094号

《故宫画谱》编辑出版委员会

主　　任　单霁翔

副 主 任　李　季　王亚民　陈丽华

主　　编　薛永年

执 行 主 编　赵国英　吴涤生

编　　委　（按姓氏笔画为序）

　　　　　孔　耘　王赫赫　文　蔚

　　　　　刘海勇　朱　蓝　吴涤生

　　　　　余　辉　阴澍雨　陈相锋

　　　　　张东华　赵国英　曾　君

　　　　　程同根　傅红展　潘一见

中国历代名画技法精讲系列

故宫画谱·花鸟卷·蝴蝶

编　　写：陈　逸

出 版 人：王亚民

责任编辑：朱　蓝　李　源

装帧设计：刘　远　曹　娜　李　程　尹清然

责任印制：马静波　常晓辉

出版发行：故宫出版社

　　　　　地址：北京市东城区景山前街4号　　邮编：100009

　　　　　电话：010-85007808　010-85007816　　传真：010-65129479

　　　　　网址：www.culturefc.cn　　邮箱：ggcb@culturefc.cn

印　　制：鑫艺佳利（天津）印刷有限公司

开　　本：8开

印　　张：10

版　　次：2012年9月第1版第1次

　　　　　2018年10月第1版第2次

书　　号：ISBN 978-7-5134-0324-5

定　　价：68.00元

序

薛永年

学习绘画，无外两种途径：一是师古人，即向前人的作品学习，办法是临摹；一是师造化，即向大自然学习，直接从描写对象提炼画法，方法是写生。这是绘画普遍规律，中西绘画概莫能外，所以英国著名的风景画家康斯太勃（John Constable）也说：「在艺术和文学上有两条道路可以使艺术家出头。一条道路是研究其他艺术家的完美作品，模仿他们，选择和重新组合他们创造的美。另一条道路是在美的原始源泉中——在自然中求得完美。」❶

毫无疑问，师造化比师古人更具有根本意义，但是历史悠久的中国绘画受传统哲学、中国书法和中国诗歌的陶融，一开始就不满足于模拟对象的外形，而是「外师造化，中得心源」，讲求大胆高度的艺术加工，追求以高度的概括和精到的提炼传神写意。由之在长期的历史发展中，积淀了对应物象的丰富图式，形成了适应特殊工具材料以呈现图式的固定程序，以致于董其昌说：「画家以古人为师，已自上乘，进此当以天地为师。」❷

要想在艺术创新中，体现中国画的民族特色，就需要掌握前人的图式与规程。除去老师的口传心授之外，研习画谱是必要的入门之径。历来的画谱，大体有两种，一种是经过整理而谱系化的画学文献汇编，比如宋代的《宣和画谱》、清代的《佩文斋书画谱》，所编各集，先按画种，后按题材分类，自古及今，最有影响的图说类画谱，要数《芥子园画传》，此书又称《芥子园画谱》，系清初沈心友邀请画家王概、王蓍、王臬、诸升编绘而成。所编画法图说这一类，主要是画法图说，既讲画法源流，又有画法浅说，不但汇集了技法歌诀，而且特别注意用笔与布置、图式与程序，有图有文，浅显易懂。早已成为一部便于初学者通过临摹掌握国画技法的经典著作，二百多年来，产生了广泛的影响。

但是，二十世纪以来，西学东渐，在美术领域改造国画的声浪高涨，新出现的融合中西一派得到了长足发展，在传统基础上出新的借古开今一派，在较长的时间内被边缘化了，正像潘公凯所说的那样：「在挤迫中延伸，在限制中拓展」，❸以至于提出文化强国战略之后，人们才惊讶地发现，中国画失落了许多本来不该丢失的东西，于是提出了认真传承中国画传统的迫切任务。

故宫博物院拥有丰厚的传统资源，是典藏历代法书名画的宝库；故宫人不仅是精神家园的守卫者，更是创造新时代艺术的支持者和参与者。为了利用故宫博物院的传统艺术资源，满足社会公众学习掌握中国画基础技能进行临摹训练的需要，并用现代手段加以丰富深化，故宫博物院继推出《故宫珍藏历代名家墨迹技法系列》之后，策划了吸收古代图说类画谱特别是《芥子园画传》编写经验的《故宫画谱》。

《芥子园画传》虽然在当时已是通过临摹学画的极好教材，但是今天看来也存在明显缺欠，其一是所依据的古代作品多属私人家藏的一般作品甚至旧摹本，其二是木版彩色套色的印刷技术在呈现笔墨设色的精微与丰富方面不免存在难以克服的局限。而《故宫画谱》则在吸收古代图说类画谱特别是《芥子园画传》编著经验的基础上，弥补上述不足，着力发挥三大优势：一是以故宫为主的名画收藏，二是学有专攻的画家编者群，三是当代高水平的印刷技术。

我乐于共襄此举，不仅因为我是故宫博物院古书画研究中心的客座研究员，而且深感编写这套书的意义重大。近年来，举国上下一直为实现中华民族的伟大复兴而致力于「建设优秀传统文化的传承体系」。而《故宫画谱》的编写，恰恰是建立传统绘画传承体系的积极探索，它必将对继承和传播中国传统绘画的基础训练而古为今用地造就人才、促进理解民族艺术思维方式与提炼手段，进而推动写生以至美术创作的大发展，起到扎扎实实的作用。

注：❶利奥奈洛·文杜里《西欧近代画家》上，37页。钱景长、华木、佟景韩译，人民美术出版社，1979年。❷董其昌《画旨》卷上，引自于安澜编《画论丛刊》上，72页，人民美术出版社，1962年。❸潘公凯《在挤迫中延伸 在限制中拓展 远望二十世纪中国画》，载《美术》1993年第8期。

凡例

一、本系列丛书编写分编为综合卷，山水卷，花鸟卷，人物卷四大部分，中国画《基础导论》归入综合卷中，其余三部分，沿用美术学院对中国画的基本分科方式。在山水、花鸟、人物卷中，基本按照题材的不同分别成册，考虑到某种技法对于该画科尤为重要，也有按照技法的不同分别成册者，如在山水卷中，既包含《松树》《山石》《溪泉》等题材分类，也有《青绿》《浅绛》等技法分类。

二、本系列丛书中，针对个别重要题材，按照技法不同分为两册，如《梅花》与《墨梅》等，依照传统方式为之命名，前者指工笔画梅，后者指写意画梅。其余题材，则将工笔与写意归于一册，笼统以题材命名。

三、本系列丛书除《基础导论》外，其余分为「基础画法」「技法精讲」「名作临摹」三部分。「基础画法」以历代画谱为依据对该题材基础画法进行解析；「技法精讲」提供历代名画整体或局部的高清图版，以时代排序。

四、本书选用的历代画谱包括《芥子园画传》《梅花喜神谱》《冶梅竹谱》《顾氏画谱》《梦幻居画学简明》《三希堂画谱分类大观》《张子祥课徒稿》《罗浮幻质》等。

五、本书所涉及画家生卒年，以徐邦达编《改订历代流传绘画编年表》（人民美术出版社，1995）为主要依据；文中引用历代画论等古籍内容，以俞剑华编《中国画论类编》（人民美术出版社，1986）为主要依据。

目录

基础画法

蝴蝶的基本结构和形态……2

蝴蝶的姿态与画法……5

技法精讲

宋 赵 昌 写生蛱蝶图 卷……18

宋 佚名 海棠蛱蝶图 页……22

宋 佚名 青枫巨蝶图 页……28

明 陈洪绶 花蝶写生图 轴……32

明 杜大成 花蝶草虫图 册……36

近代 齐白石 老少年蝴蝶图……40

名作临摹

宋 艳艳女史 花卉草虫图 卷……46

宋 赵佶 芙蓉锦鸡图 轴……54

宋 赵佶 枇杷山鸟图 页……56

宋 李安忠 晴春蝶戏图 页……57

明 施雨雨田 山水花卉 册……58

明 陈洪绶 杂画图 册……60

明 陈洪绶 荷花鸳鸯图 轴……61

明 陈洪绶 捕蝶仕女图 轴……62

余 余穉 花鸟图 册……63

清 朱汝琳 画草虫 卷……64

清 王楚珍 草花群蝶图 轴……72

清 汪士慎 吴侃 管希宁 萱花蝴蝶图 轴……73

导读

蝴蝶是一种漂亮的小动物，它千姿百态、绚丽缤纷，穿梭于繁花丛中，常被人赋予「虫国佳丽」「会飞的花朵」「百花仙子」「大自然的舞者」等美名，更

引得历代不少文人墨客为之咏怀。长期以来，历代画家更是把蝴蝶作为重要的创作题材之一，点景于花鸟画中。

据史料记载，唐高祖李渊第二十二子、唐太宗李世民之弟李元婴从小受宫廷教习，「工书画、妙音律、喜蝴蝶」，因作《滕王蛱蝶图》，被世人赋予「滕

王蛱蝶江都马，一纸千金不当价」之誉，他也因此成为滕派蝶画的鼻祖。唐代朱景玄在《唐朝名画录》中记载，唐代边鸾「凡草木、蜂蝶、雀蝉，并居妙品。」

唐末五代画家滕昌佑擅作花鸟草虫，所画蝉蝶草虫，用笔点写，称为「点画」（即「点簇」）；五代以来，喜作奇禽名花的黄筌亦作《花荫蝶阵图》，惜未能存

世，但黄家父子引领的反映宫廷欣赏趣味的工整富丽的风格，被宋人称之为「黄家富贵」，深得北宋宫廷喜爱，并对宋代院体画产生极大的影响。

两宋时期，出现了众多描绘蝴蝶的作品：宋徽宗赵佶的《芙蓉锦鸡图》中，两只小小的蛱蝶，虽非主角，但是在整个画面中起到了不可忽视的连接点缀作

用；赵昌的《写生蛱蝶图》和吴炳的《嘉禾草虫图》写尽了山野田间蝶儿纷飞的盎然景象、艳艳女史唯一存世的《花卉草虫图》，也表现了蝴蝶穿梭

花间草丛的景色。在两宋诸多团扇作品中更是处处可见蝴蝶的身姿。朱绍宗的《菊丛飞蝶图》，图绘从菊盛开，蛱蝶翻飞，「描染精邃，远过流辈」；李安忠的

《晴春蝶戏图》，小小的画面绘蛱蝶十五只，胡蜂一只，以线勾勒，随类赋彩，生动体现了「蝶戏」主题；还有更多佚名团扇作品，如《海棠蛱蝶图》《茶花蝴

蝶图》《青枫巨蝶图》等，均传承了「黄家」院体画风，重勾勒，善设色，细微之致，形神兼备。特别值得一提的是宋代佚名作品《百花图卷》，其通幅以墨代

色，描摹四时花卉，亦见蝴蝶飞舞于春花秋卉间。

到了明代，小小的蝴蝶更是忙于穿梭在各家作品之中，如戴进的《葵石蛱蝶图》、陈洪绶的《花蝶写生图》、文俶的《萱蝶图》等作品。在明代，小写意、

没骨、兼工带写等手法更为丰富，所以这时笔致已远别于两宋院体工巧极致的画风，如杜大成的《花蝶草虫册》运用了水墨小写意的手法，画面素雅，更添了几

许野趣；孙隆作《写生册》，更是尝试了以「没骨」的表现手法来描绘草虫蛱蝶。

至清代，无论是商祚的《花卉草虫图》、陈书的《草虫图》，还是樊圻的《花蝶图》、马筌的《花鸟草虫图》，以及晚清海上画派大

家任颐的《牡丹蛱蝶图》中，蝴蝶这一传统绘画形象一直翩然存世。到了二十世纪，书画大师、书法篆刻巨匠齐白石更是将粗笔水墨花卉与勾写极为工致的草虫

蛱蝶融合在一个画面中，线条老辣，造型逼真，具有极大的视觉冲击力，将这一领域的表现推向了一个新的高度。

蝴蝶是自由的，是浪漫的。它飞舞于花丛、嬉戏于原野，饮风吸露，沐浴阳光，自由自在，闲适安然，不求闻达，不奢富贵，在大自然中放牧性灵，在无限

的时空中潇洒自己的旅程。我们不由感叹，蝴蝶虽小，却美丽了千年，值得我们用画笔去更好地表现。

基础画法

蝴蝶的基本结构和形态

蝴蝶属昆虫纲，鳞翅目。它翅膀阔大，颜色美丽，简称蝶。《本草纲目·蛱蝶》：「蝶美于须、蛾美于眉，故又名蝴蝶；俗谓须为胡也。」也作「胡蝶」。

蝴蝶全身由翅、足、躯干三部分组成。蝴蝶成虫部分的躯干由头部、胸部和腹部三部分组成。头部是蝴蝶的感觉和摄食中心，有一对触角呈锤状或棒状，是蝴蝶的感觉器官；两侧生有一对复眼；头部下端有口器，为发条状虹吸式，平时卷曲在头部下方，吸食时伸长，用以吸食花蜜或其他汁液来维持生命。胸部是躯干的主要部分，是蝴蝶的运动中心。分为前胸、中胸和后胸三节。每节下方有足一对。每足三段，细长，前足探物，中足支撑，后足跳跃、起飞，起飞时六足合抱于胸腹下，中、后足在胸腹上方各生翅一对，称为前翅和后翅。前翅长、尖，呈三角形，后翅短、宽，呈水滴状，前翅压后翅。蝴蝶翅膀表里均密布鳞毛，翅形、翅色和翅脉千变万化，是蝴蝶分类学上用于鉴定属种的一项重要依据。蝴蝶的腹部为筒形，由构造相同的若干环节衔接而成，可以伸缩。末端数节为蝴蝶的生殖器官，是蝴蝶吸收、消化和繁殖的中心。

蝴蝶分布广泛，数目繁多，主要有凤蝶、蛱蝶、灰蝶、粉蝶四大科。

蝴蝶与蛾相似之处是二者在翅、体和足上均覆以一触即落的尘状鳞片；与蛾相异之处在于蝴蝶白天活动，色泽鲜艳或图纹醒目，两者最显著的区别是蝶的触角呈棒状，蛾的触角呈羽状，而且蝶休止时翅膀折叠与背垂直。

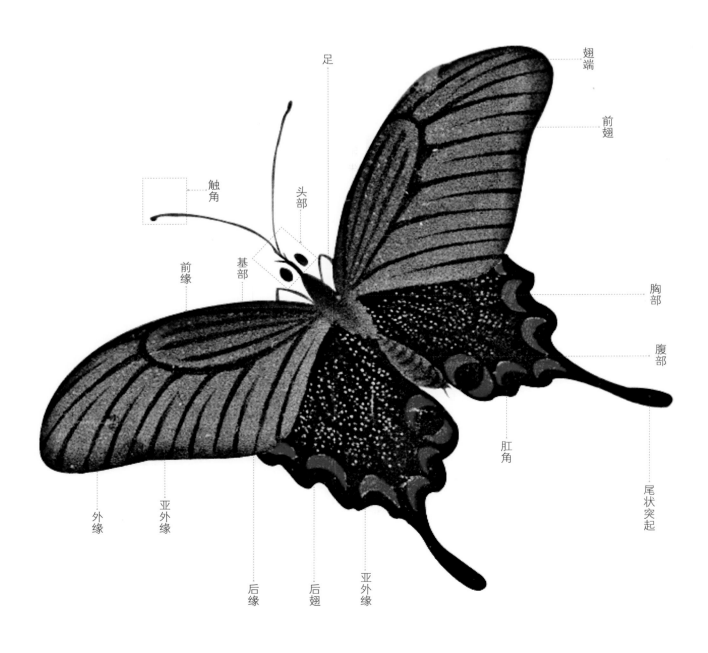

翅端

前翅

胸部

腹部

肛角

尾状突起

亚外缘

后缘

后翅

外缘

亚外缘

前缘

基部

头部

触角

足

凤蝶科

体型较大，颜色多变，斑纹美丽，常以黑、黄、白色为基调，饰有红、蓝、绿、黄等色彩的斑纹，部分种类更具有灿烂耀目的金属光泽。形态优美，许多种类的后翅常有修长的尾突。下唇须小，喙管及触角发达。前后翅呈三角形，有的种类无尾突或有两条以上的尾突。

蛱蝶科

蛱蝶是蝶类中最大的一科，属小型至中型的蝶种，少数为大型种。蛱蝶翅面色彩丰富，翅形丰富多变，花纹相当复杂。前翅多呈三角形，后翅近圆形或近三角形。部分种类边缘呈锯齿状。

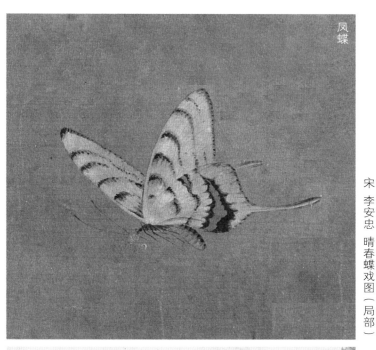

宋 李安忠 晴春蝶戏图（局部）

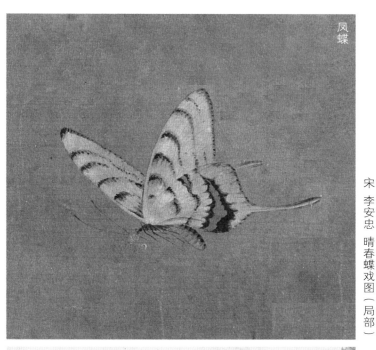

明 杜大成 花蝶草虫图（局部）

蛱蝶

宋 朱绍宗 菊丛飞蝶图（局部）

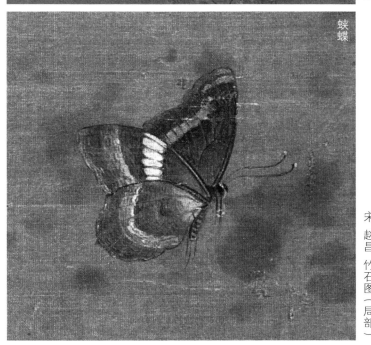

蛱蝶

宋 赵昌 竹石图（局部）

粉蝶科

体型通常为中型或小型，前翅呈三角形，后翅呈卵圆形，无尾突。前足端部两爪间有一个中垫（吸盘），因此它们能够停留在竖立的玻璃等光滑的垂直物体表面。粉蝶色彩较素淡，一般以白、黄和橙色为基调，饰有黑、红、黄等色彩的斑纹。多数种类的翅膀表面如被粉状，来自于躯体废物的色素，构成其独特的色调，是粉蝶科蝴蝶所特有。

灰蝶科

体型较小，前翅多呈三角形，翅正面以灰、褐、黑等色为主，部分种类两翅表面具有灿烂耀目的紫、蓝、绿等色的金属光泽。两翅正反面的颜色及斑纹截然不同，反面的颜色常常丰富多彩，斑纹变化也很多样。触角短，前足退化。

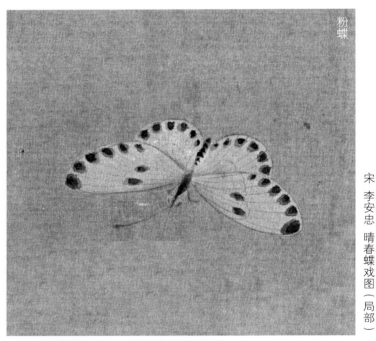

宋 李安忠 晴春蝶戏图（局部）

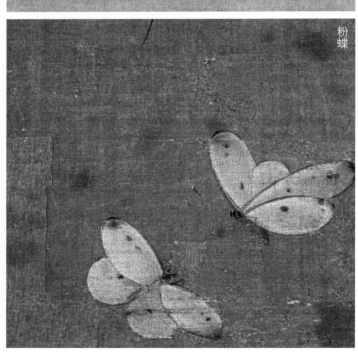

宋 赵昌（传） 竹虫图（局部）

宋 李安忠 晴春蝶戏图（局部）

宋 艳艳女史 花卉草虫图（局部）

蝴蝶的姿态与画法

《芥子园画传》画蛱蝶诀曰：「凡物先画首，画蝶翅为先。翅得蝶之要，全体神采兼。翅飞身半露，翅立身始全。蝶首有双须，嘴在双须间。采香嘴则舒，飞翻嘴连拳。朝飞翅向上，夜宿翅倒悬。出入花丛里，丰致自翩翩。有花须有蝶，花色愈增妍。浑如美人旁，追随有双鬟。」

《芥子园画传》

反面

《芥子园画传》

正面

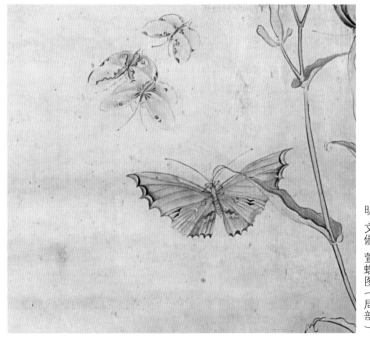

明 文俶 萱蝶图（局部）

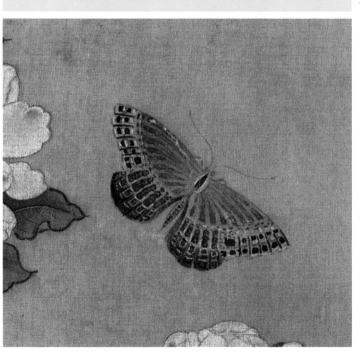

宋 佚名 海棠蛱蝶图（局部）

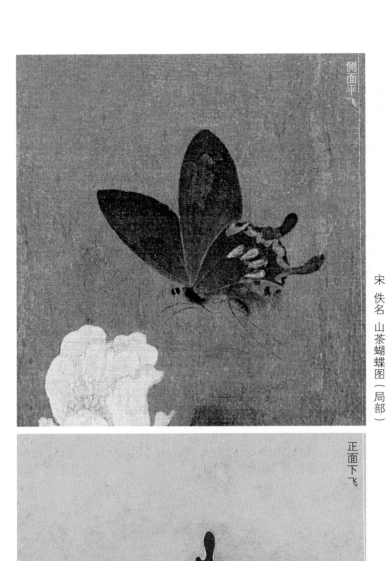

侧面平飞

宋 佚名 山茶蝴蝶图（局部）

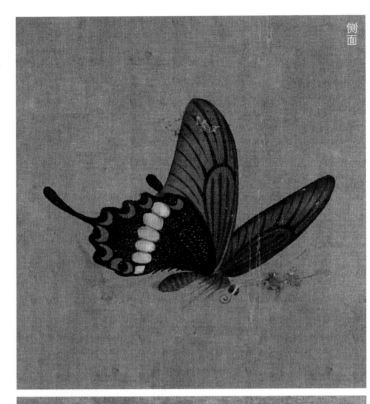

侧面

宋 李安忠 晴春蝶戏图（局部）

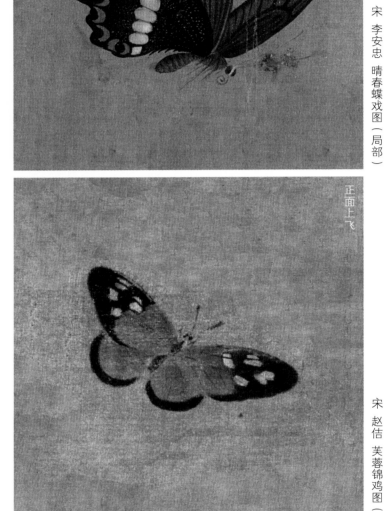

正面下飞

清 汪士慎 吴侃 管希宁 萱花蝴蝶图（局部）

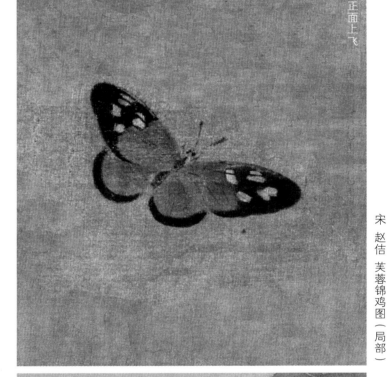

正面上飞

宋 赵佶 芙蓉锦鸡图（局部）

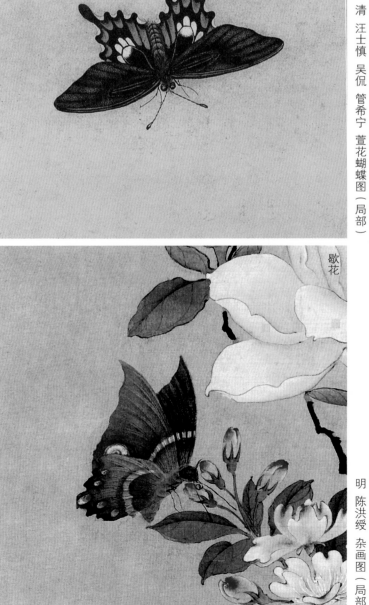

歇花

明 陈洪绶 杂画图（局部）

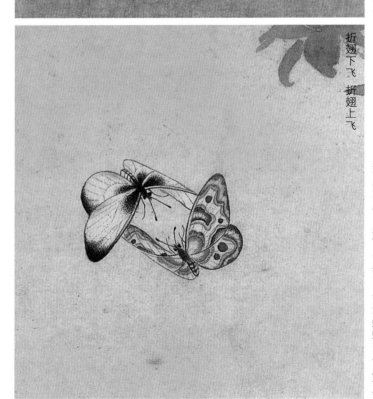

折翅下飞 折翅上飞

清 汪士慎 吴侃 管希宁 萱花蝴蝶图（局部）

身躯的画法

头部

画蝴蝶头部主要是画出蝴蝶的眼睛、口器和触角。不同的姿态，眼睛的位置，口器和触角又有所不同。

眼睛

一般画正、反姿态时，两个眼睛都可以全部露出，所以应两眼都画出。侧面时，由于透视关系，远的一只眼睛会被部分遮挡或全部遮挡。

触角

蝴蝶的触角是呈锤状或棒状，蛾的触角则呈羽状。

画工笔蝴蝶时，触角用细的勾线笔画出，注意线条要细而有力，有弹性，再在末梢端提点浓墨或粉。

画意笔蝴蝶触角时，可用勾叶筋的小笔蘸墨画出。

工笔画蝴蝶身躯，淡墨勾勒躯干各部分，触角墨稍浓。再用赭墨染躯干胸腹部，画出腹部黑色条纹、触角、口器和足。

口器

蝴蝶的口器平时卷曲在头部下方，当吸食时伸长。蝴蝶的口器只能在反面或者侧面时才可以看出，所以画反面飞翔或者反面歇花姿态的蝴蝶时应画出口器。

正面姿态时由于头部的遮挡无法看到口器，所以不必画出。

躯干

蝴蝶的躯干包括蝴蝶的胸部和腹部，呈筒状，上面有条状斑纹。有些蝴蝶背腹部条纹颜色不同，因此在画侧面姿态的蝴蝶背腹部时要注意用色。

③
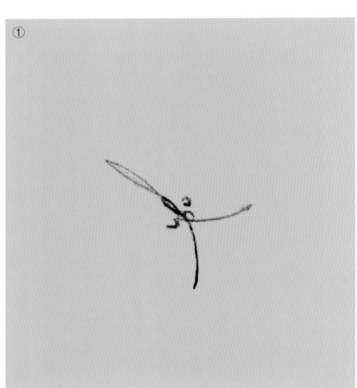

①
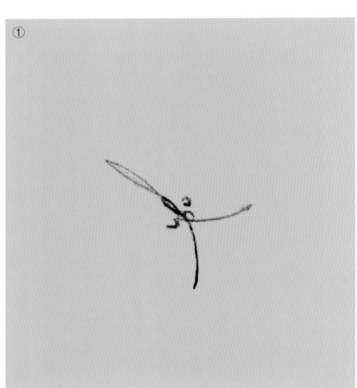

④
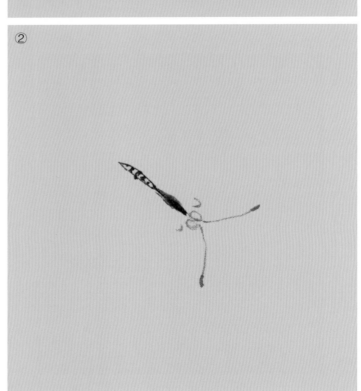

②
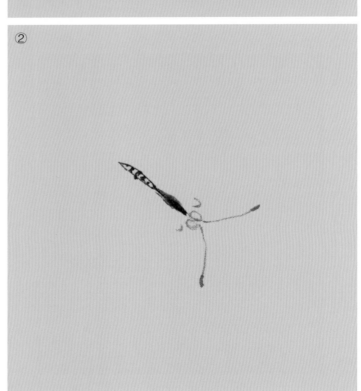

另一种工笔画蝴蝶身躯的方法，用淡墨勾勒蝴蝶躯干，点腹部的条纹，淡石绿点眼睛，墨点睛。浓墨画触角。

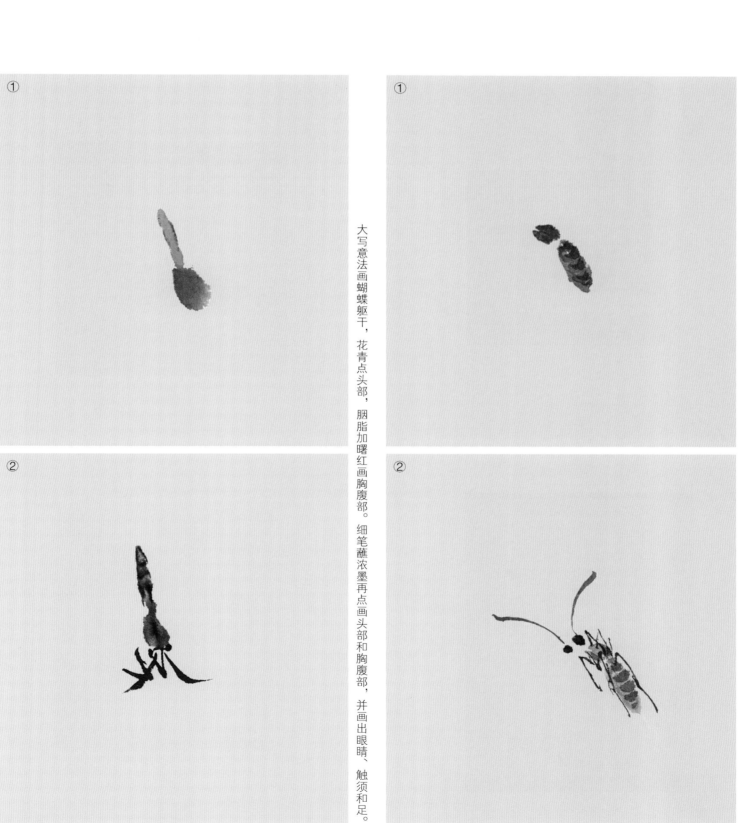

蝴蝶的足

蝴蝶的足分三对，前胸、中胸和后胸每节下方各长一对，共六条。蝴蝶的足细长，每足又分三段，分别作探物、支撑和跳跃起飞之用。正面姿态时一般只见前一对足，侧面和反面姿态时六足均可见。

大写意法画蝴蝶躯干，花青点头部，胭脂加曙红画胸腹部。细笔蘸浓墨再点画头部和胸腹部，并画出眼睛、触须和足。

没骨小写意画蝴蝶躯干，淡墨两笔画出头部和身体。中墨点腹部斑纹。重墨画眼睛、触须和足。

翅膀的画法

正面翅膀

正面姿态的蝴蝶前翅是叠压在后翅之上的，画的时候应先画前翅，再画后翅。

勾法：画工笔粉蝶的正面翅膀，要用很淡的墨仔细勾勒出，因为是粉蝶，所以用墨要求淡，用线要细，以显示粉蝶翅膀的轻盈通透感。

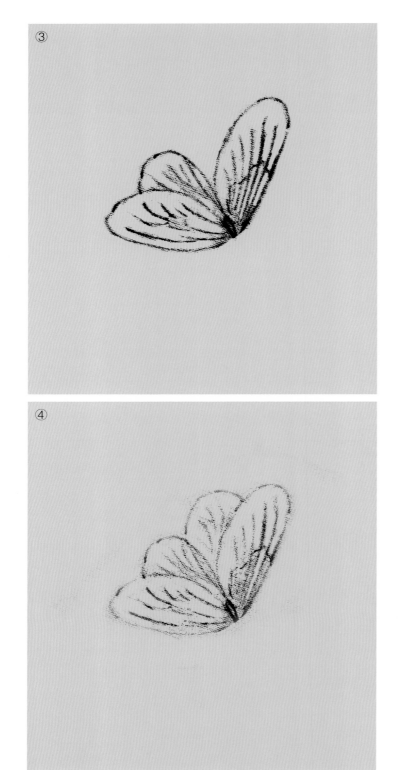

③

④

①

②

染法：要用薄粉来染粉蝶翅膀，注意用粉宜薄不宜厚。染粉时要避开淡墨勾的翅脉。用淡墨点染翅膀处的斑纹。

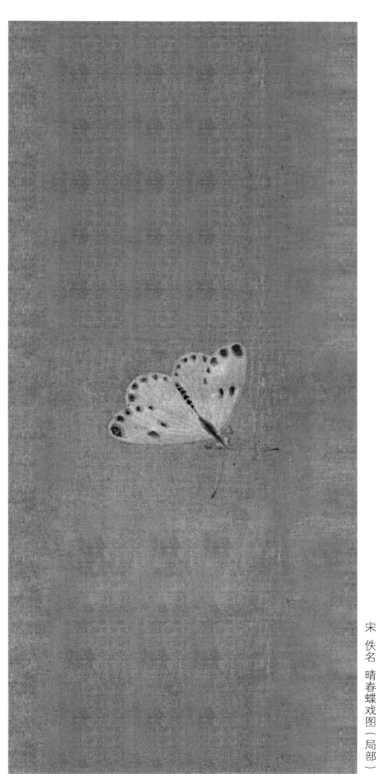

⑤

⑥

大写意画蝴蝶正面翅膀，用浓墨大笔画出蝴蝶的前翅，根据飞翔的姿态注意透视关系，中间留有适当的空间画躯干，再画蝴蝶的后翅。

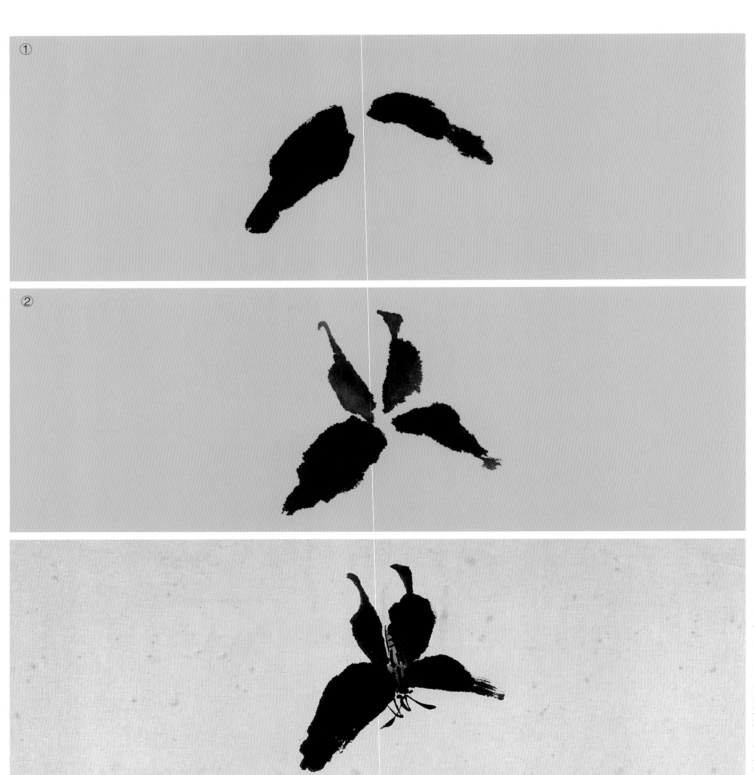

① ②

近代 齐白石 海棠蝴蝶图（局部）

侧面翅膀

侧面蝴蝶的翅膀姿态，根据飞翔时的前后透视关系，先画后翅再画靠前的一半前翅，再在前翅的后面画出另一半前翅，最后画另一半的后翅。

勾法：工笔凤蝶起稿，用淡墨仔细勾勒出蝴蝶的翅膀，以及翅脉和花斑。

③

①
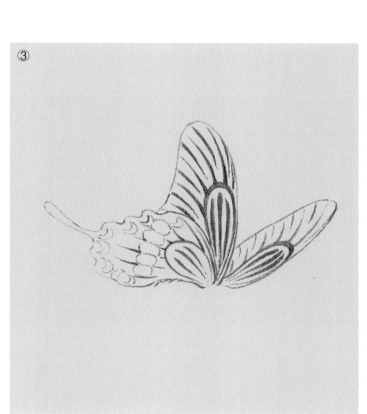

④

②
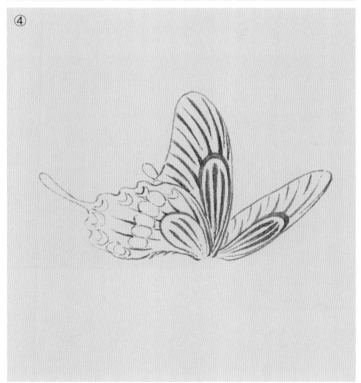

染法：工笔凤蝶画前翅，用墨染蝴蝶翅膀的黑色条纹。赭色部分先以淡墨薄染打底，再施以赭石。后翅墨色较重，除白色和红色斑点外亦先以淡墨打底，层层渲染，注意黑色部分仍有隐约条纹可见，白色部分用白粉点染，红色月牙形斑纹则以胭脂色仔细渲染。最后用薄粉点色小斑点。

⑦

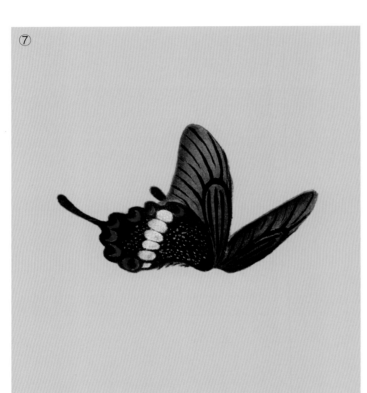

⑤

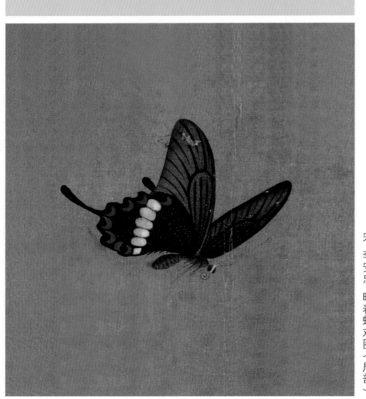

⑥

宋 李安忠 晴春蝶戏图（局部）

反面翅膀

反面姿态的蝴蝶，应是后翅压着前翅，所以画的时候是先画后翅再画前翅。

用没骨小写意法画蝴蝶反面翅膀，先用淡墨勾画蝴蝶的翅膀轮廓，再用淡墨渲染。用稍重的墨勾翅脉，点斑点。

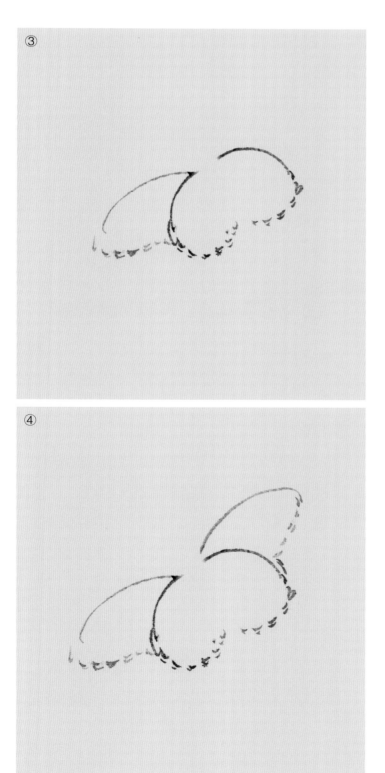

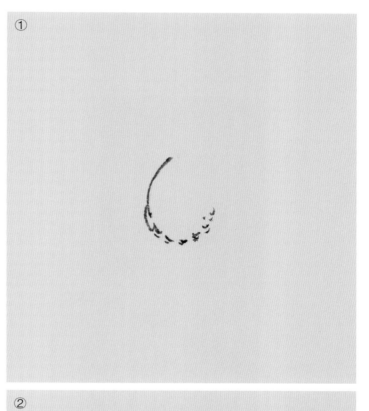

⑥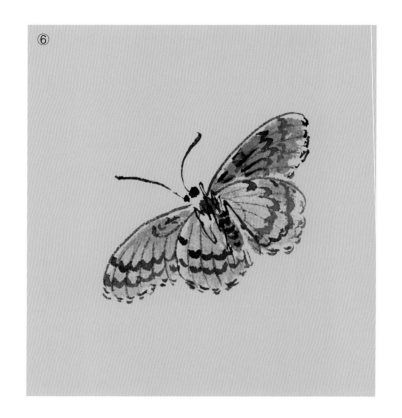

⑤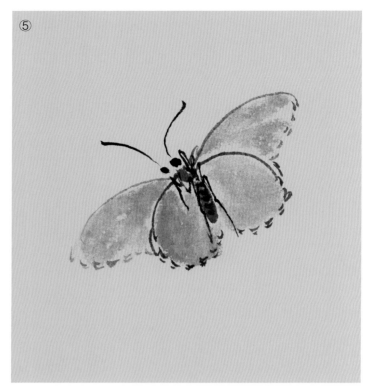

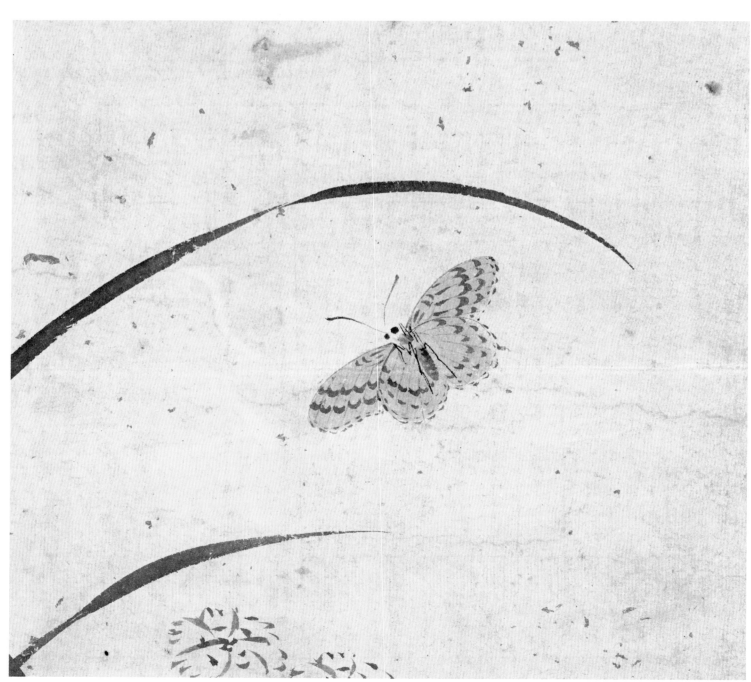

明 杜大成 花蝶草虫（局部）

技法精讲

写生蛱蝶图 卷

宋 赵昌 纸本 设色 纵27.7厘米 横90厘米 故宫博物院藏

作者介绍

赵昌，生卒年不详，北宋画家，字昌之。广汉（今属四川）人。擅画花果，多作折枝花卉，兼工草虫，重视写生，自号「写生赵昌」。

作品介绍

《写生蛱蝶图》充分体现了赵昌绘画从写生中来的特点。传说赵昌每天清晨都会在庭院中观察花卉草虫的形态，因而有「写生逼真，时未有共比」的赞誉。本幅作品描绘了野外一隅的生动小景，野花杂簇，蚱蜢停歇，三只彩蝶翩然起舞，动静相宜。

技法特点

《写生蛱蝶图》中花卉用双勾、晕染法绘其阴阳向背。蚱蜢和蝴蝶用笔十分精确，微染出不同质感。整幅作品赋色文雅，全然跳脱出「黄家富贵」之气。《宣和画谱》评价他：「作折枝极有生意，傅色尤造其妙」，「不特取其形似，直与花传神者也」。

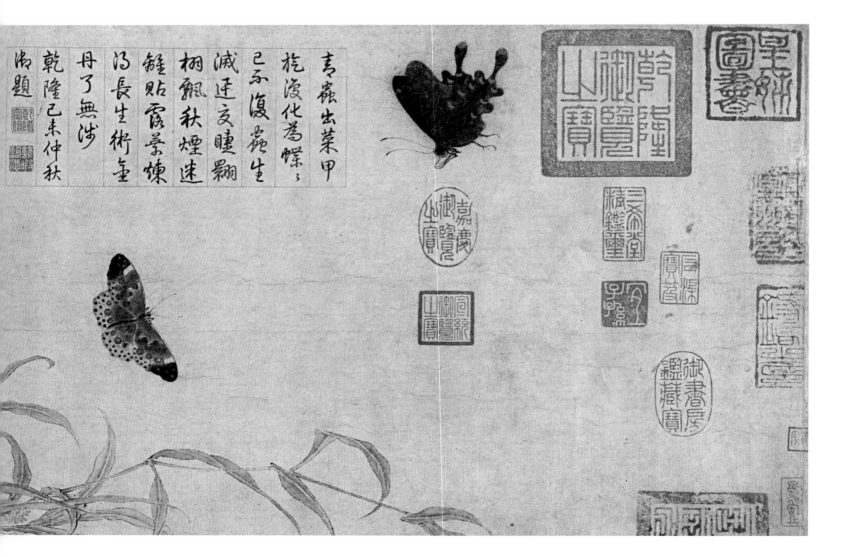

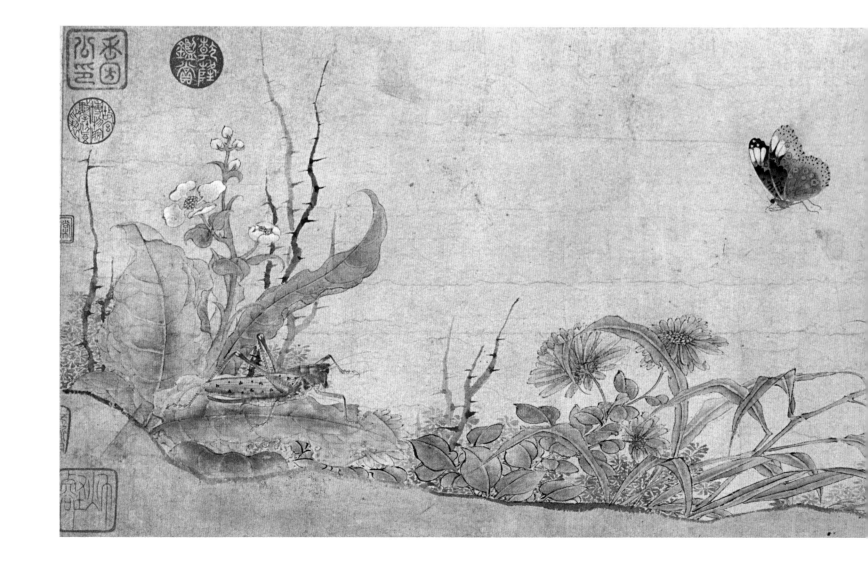

故宫画谱·花鸟卷·蝴蝶

步骤一

用淡墨勾勒出蝴蝶的整个形态，这是一只正面上飞的蝴蝶，应先勾前翅，再勾后翅，翅膀边缘的地方用线可稍微虚一点。同时勾点出翅膀上的斑纹。

步骤二

淡墨分层晕染翅膀黑色浓重部分，前翅两端的黑斑染重墨。中间的斑点先空着。染翅膀时可以从淡到浓渲染，逐渐加深；也可以从浓到淡渲染。注意墨色变化。

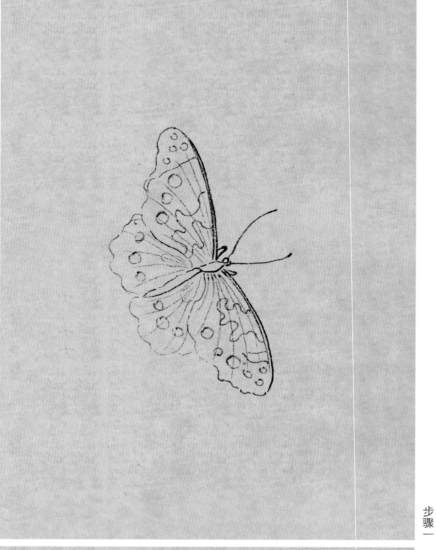

步骤一

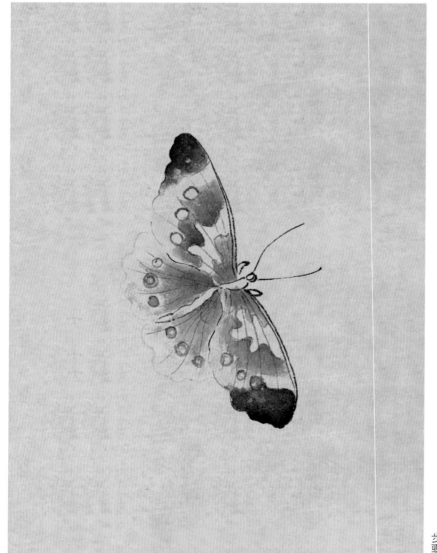

步骤二

步骤三

蝴蝶翅膀中间的斑点染朱磦。前翅后缘及后翅的边缘先用赭石从外到内仔细晕染进去，再罩染藤黄。点出蝴蝶后翅上的大小斑点并复勾翅脉。进一步依照原作颜色对翅膀的斑纹进行晕染。用淡墨层层晕染蝴蝶的躯干部分，着重刻画两只复眼，注意前后透视关系。

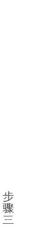

步骤三

步骤四

继续以淡墨分染蝴蝶的躯干部分，以朱磦调一些大红晕染前翅的红色花纹，用色要自然。以朱磦调藤黄点染后翅，直至与原作一致。蝴蝶局部以重墨点醒，整体统筹收拾完成。

步骤四

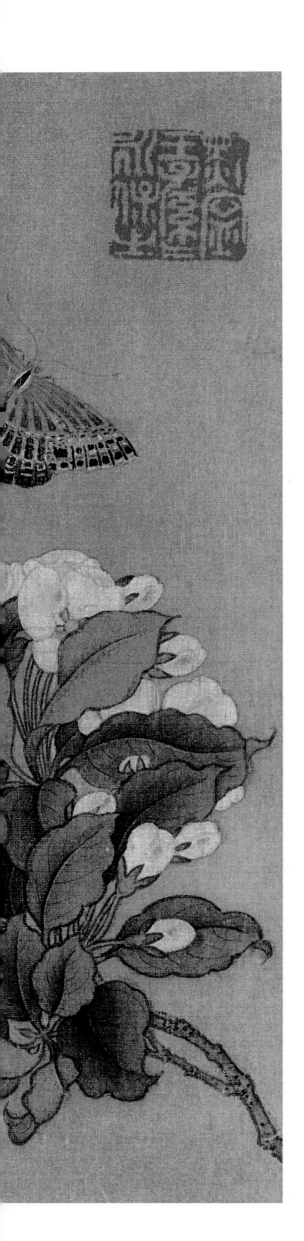

海棠蛱蝶图 页

宋 佚名 绢本 设色 纵25厘米 横24.5厘米 故宫博物院藏

作品介绍

这幅宋人小品描绘了一只娇艳欲滴的海棠、三只翩翩起舞的蝴蝶，虽再无其他背景交代，却展现出一片旖旎的春光。这是中国绘画的绝妙之处，以小见大，遐思无限。

技法特点

这幅作品为工笔重彩画法，赋色秾丽，用笔沉稳。图中花瓣以墨笔双勾，然后在花瓣外侧上部略点胭脂红，再以清水将色彩晕染开，最后罩上一层白粉。叶片双勾填色，明暗向背表现得非常细腻，显示出画家细致的观察力和深厚的写实功底。

故宫画谱·花鸟卷·蝴蝶

蛱蝶

步骤一

这是一只正面上飞姿态的蝴蝶。先用勾线笔蘸淡墨仔细勾勒出蝴蝶的整个形态，同时勾点出翅膀上的斑纹。注意这些斑纹为左右对称分布。

步骤二

用淡墨为翅膀上浓重的斑点打底色。蝴蝶躯干部分也用墨加以渲染。复勾触角。

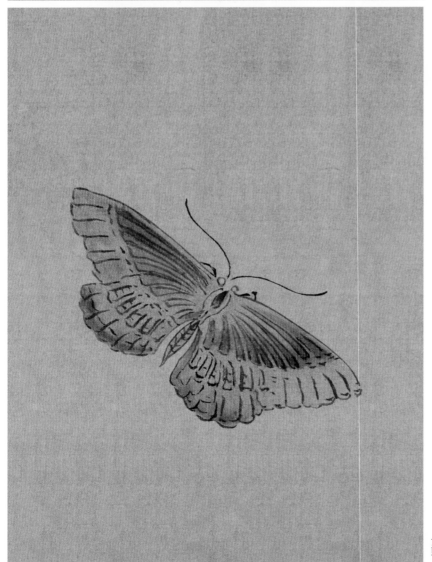

步骤一

步骤二

步骤三

仔细刻画蝴蝶翅膀上的斑纹。以朱磦调曙红染后翅的红色斑纹，浓墨点前翅边缘的斑点，后翅部分用淡墨从外向内晕染。蝴蝶的腹部先以淡墨渲染打底，随即罩染赭石色。

步骤四

根据原作色彩，对翅膀上的斑纹仔细渲染。局部不够的地方以浓墨点醒，如触角、躯干的花纹等。

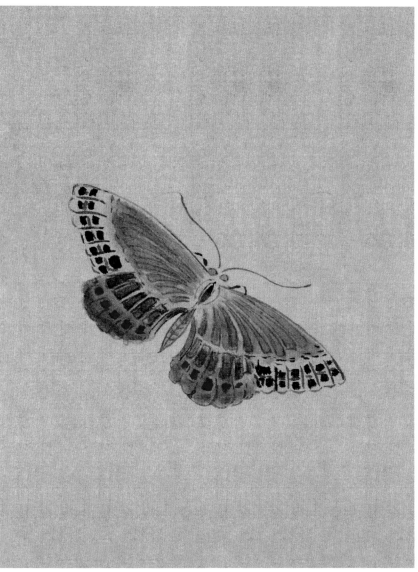

步骤三

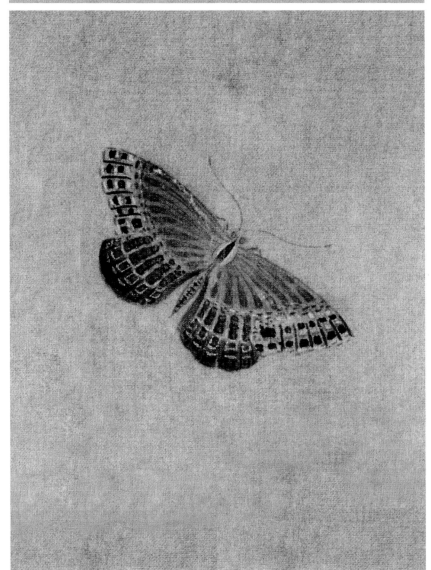

步骤四

粉蝶

步骤一

用极淡的墨勾勒粉蝶外形，勾翅膀时应先勾前翅再勾后翅。翅膀的线条要细而有张力，以表现出粉蝶的轻盈。

步骤二

用白粉在绢正面依翅形轮廓薄薄地渲染，勿直接用厚粉染，可在绢背面敷白粉。蝴蝶的躯干部分用淡朱磦晕染。

步骤一

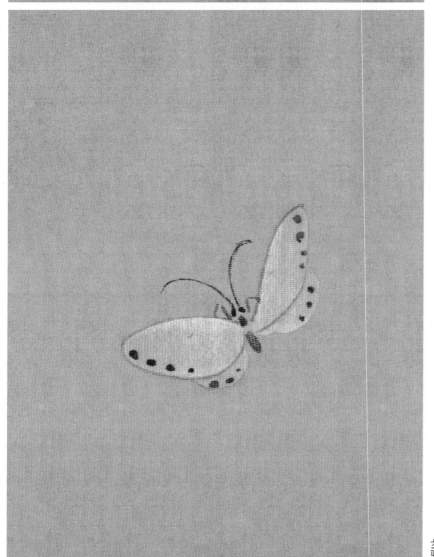

步骤二

以淡墨点染前后翅上的翅脉和斑点。对粉蝶的头部、眼睛、触角、前足和躯干做提点修整。

步骤四

对照原作，收拾完成。

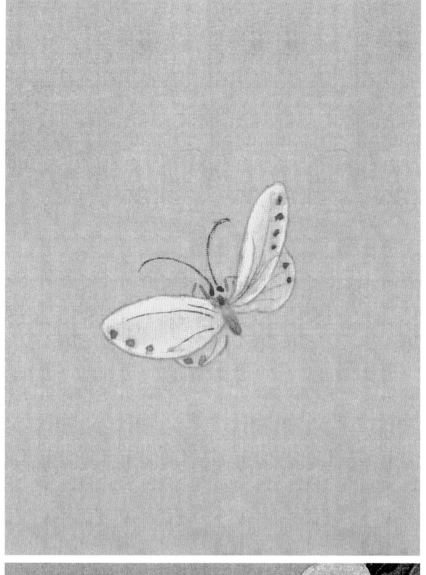

步骤三

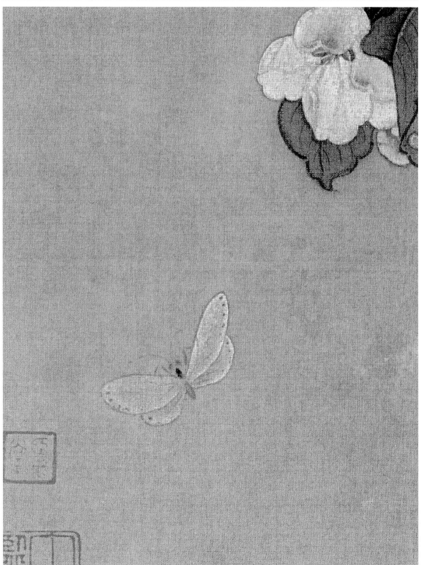

步骤四

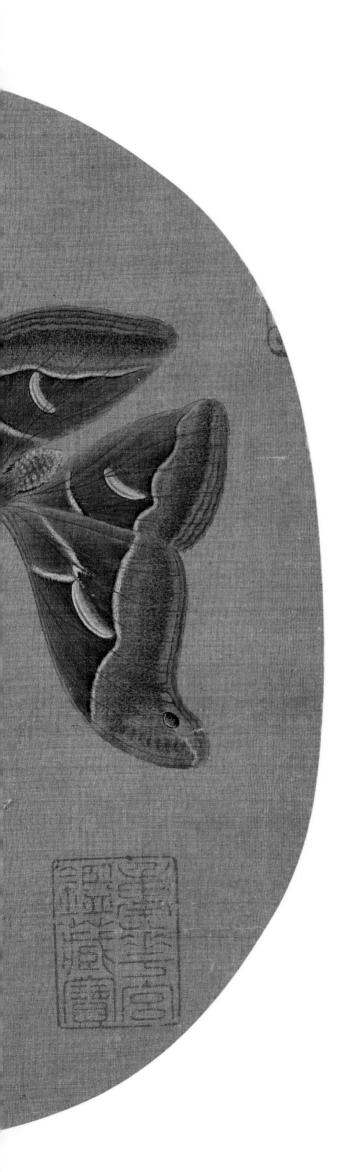

青枫巨蝶图 页

宋 佚名 绢本 设色 纵23厘米 横24.3厘米 故宫博物院藏

作品介绍

本幅作品为一纨扇图页，画面绘一只赭黄色巨蝶飞舞于青枫树枝头，碧绿枫叶上静落一只红色的瓢虫，对角线构图，动静相宜。勾勒精细，设色秾丽，颇有情趣。

技法特点

枫叶碧绿，蛾蝶赭黄，刻画俱十分精致。细笔勾勒如游丝，使枫叶和蛾蝶都显得非常轻盈。设色秾丽却温雅润泽，显示出画家高超的艺术水平。

故宫画谱·花鸟卷·蝴蝶

29

步骤一

用淡墨仔细勾勒出蝴蝶的头部（包括眼睛和触角），躯干部分，注意线条的墨色变化。头部和胸部可稍比背部用墨浓些。先后勾蝶蛾的前翅和后翅。同时勾点出翅膀上的翅脉和斑点。

步骤二

蝴蝶的躯干部分先以淡墨晕染打底。用淡墨依照翅膀上脉络和斑纹的走向和形状，仔细层层渲染。注意墨色的浓淡变化。复勾身上的绒毛。

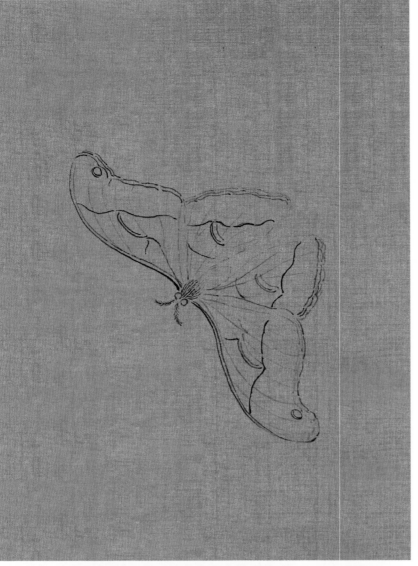

步骤一

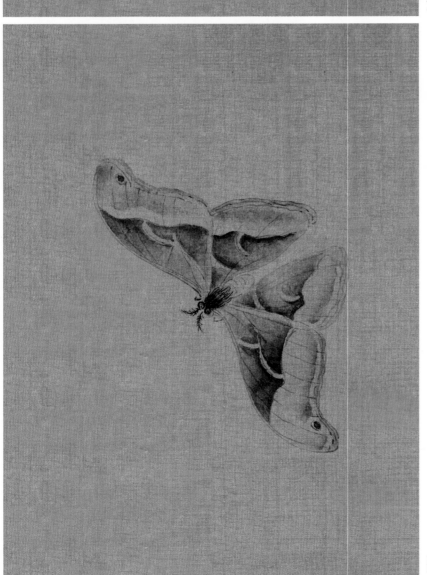

步骤二

步骤三

仔细刻画翅膀上的斑纹，依照斑纹线条分染墨色，染白色纹线，再依白色纹线由里向外染赭石，可略加适量朱磦。蝴蝶背腹部用淡赭石略加藤黄分染打底。前翅两端各有一个斑眼，先用淡墨分染，再用浓墨提点。

步骤四

用白粉提点蝶翅白色的斑纹。用白粉丝出躯干上的绒毛，进一步画出蝴蝶的头、眼和触角。对照原作整体收拾调整。

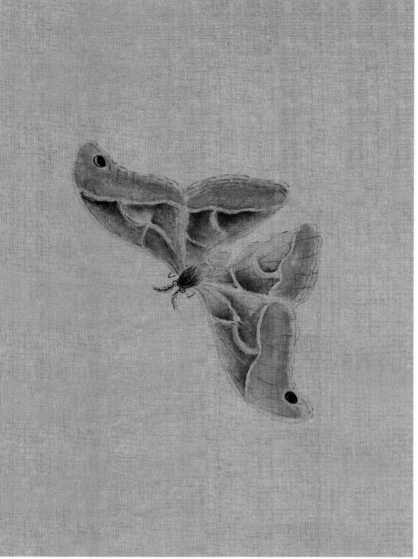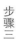

步骤三

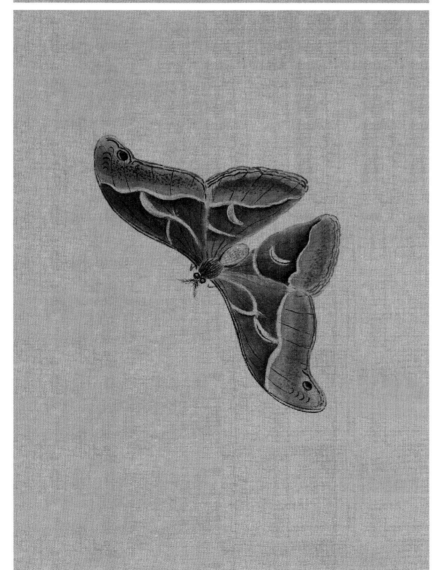

步骤四

花蝶写生图 轴

明 陈洪绶 绢本 设色 纵76.9厘米 横25.8厘米 台北故宫博物院藏

作者介绍

陈洪绶（1598-1652），明末画家。字章侯，号老莲。浙江诸暨人。善画人物、仕女，亦工花鸟草虫，造型奇特夸张，设色古雅，极具个人特色。与崔子忠齐名，时人称为「南陈北崔」。清代张庚在《国朝画征录》中评论老莲人物：「躯干伟岸，衣纹清圆细劲，兼有公麟、子昂之妙，设色学吴生法，其力量气局，超拔磊落，在仇（英）、唐（寅）之上，盖三百年无此笔墨也。」

作品介绍

一枝荆棘，两只蝴蝶，红绿相映，生意昂然。蝴蝶一大一小，枝桠一高一低，构图充满了情趣。设色清丽，富于装饰趣味。

技法特点

这幅作品中，蝴蝶采用没骨写意的手法来表现，在其作品中并不多见。造型夸张，用笔灵动，墨色交融，栩栩如生。陈洪绶的花鸟画在绘画史上有着独特的贡献，通过夸张变形的形象，使之图案化，具有装饰趣味，从而使笔墨线描和色彩晕染从以往的造型功能中解放出来，形成相对独立的审美价值。

步骤一

笔蘸淡墨画出蝴蝶的右侧前翅和后翅，前翅墨色较后翅稍重些，注意留出翅膀的斑纹，用笔要随意放松。然后用浓墨点染前翅上的黑色斑纹。注意翅膀的虚实变化。

步骤二

同前步方法以浓墨画出左边部分翅膀，浓墨点斑，注意交接处要留有画躯干的位置。注意墨色变化。

步骤一

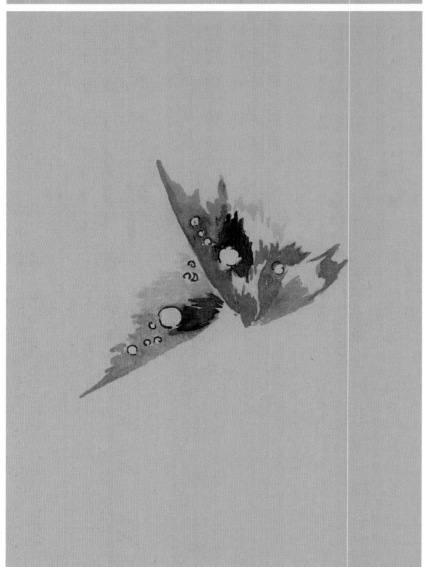

步骤二

步骤三

淡墨勾画蝴蝶躯干，根据透视关系先画蝴蝶头部的眼睛、口器，小笔勾画触角，呈羽状丝以绒毛。然后勾画部分躯干以及一对前足和一对中足，后足由于身体飞翔的透视关系只需画出一只。

步骤四

用赭石加少许朱磦，点染出蝴蝶的斑纹；腹部也用淡赭石色点染，整体调整，收拾完成。

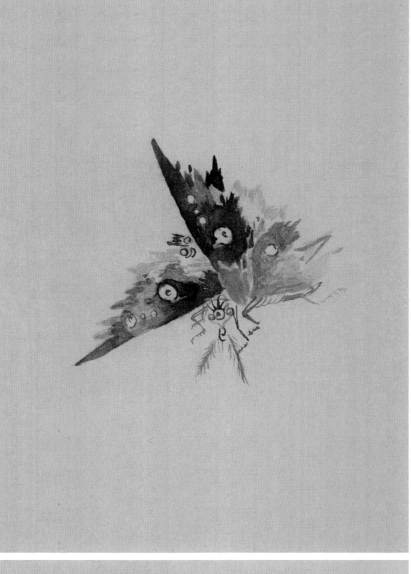

步骤三

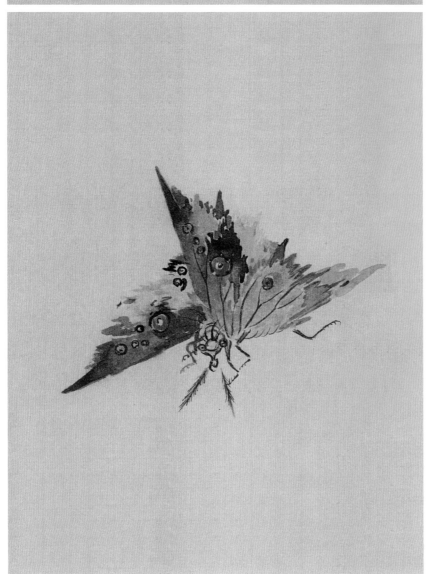

步骤四

花蝶草虫图 册

明 杜大成 纸本 水墨 纵27厘米 横34.8厘米 辽宁省博物馆藏

作者介绍

杜大成，生卒年不详，明代画家，字允修，号山狂生。金陵（南京）人。工音律，善画花木禽虫，得嫣秀生动之趣，为当时写生妙手。

作品介绍

本册页共十开，此图是其中一开。虽然用墨笔画就杂花草虫，却令人感受到明媚的春光，不得不令人叹服画家高超的艺术技巧。用笔舒展灵动，构图新巧，每一开独立成景，但连起来看，却又似一派春郊野外的全景。

技法特点

通幅水墨设色，勾写折枝花草与草虫，构图简洁，用笔松动，随意自如。用小写意的手法刻画蝴蝶，作品不落俗套，寓单纯于丰富。

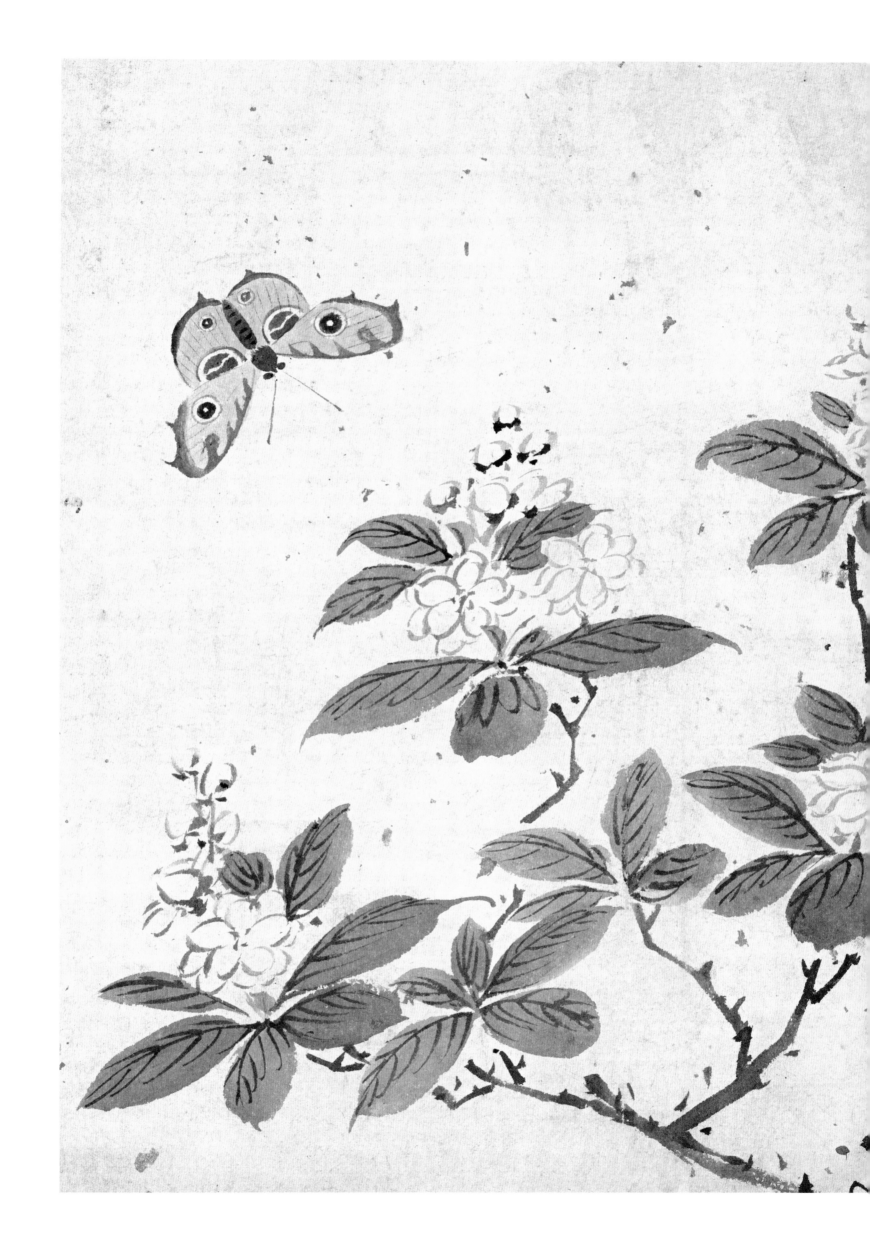

故宫画谱·花鸟卷·蝴蝶

步骤一

用中墨点画蝴蝶的躯干部分，包括头部和胸腹部。笔中水分要控制得稍干些。

步骤二

用浓墨点出蝴蝶的两只复眼以及背部的条纹，画出两条触角，注意用笔要松动。

步骤一

步骤二

用淡墨勾勒出蝴蝶的翅膀外轮廓，前翅压后翅，圈出圆形斑纹。

再以淡墨通染翅膀，留出斑纹部分。

步骤四

浓墨点斑纹，淡墨勾画翅脉。用稍大笔蘸以中墨复勾翅膀外轮廓。整体收拾完成。

步骤三

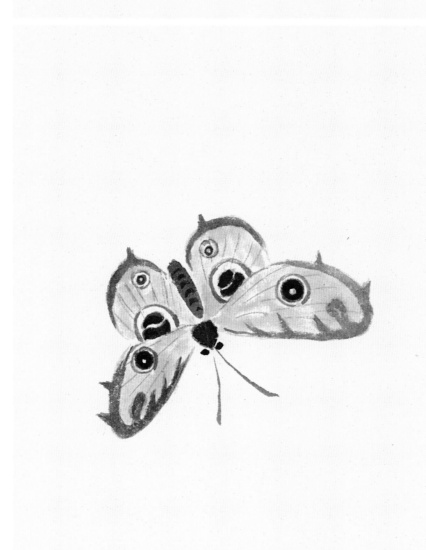

步骤四

老少年蝴蝶图

近代 齐白石 纸本 设色

作者介绍

齐白石（1864—1957），近代画家、书法家、篆刻家。原名纯芝，后改名璜，字濒生，号白石、白石山翁等，别号借山吟馆主者、寄萍老人等。湖南湘潭人。少年时做木工，二十七岁时学习书画、篆刻、诗文。六十岁后，衰年变法，脱尽前人习气，自成一家。尤擅花鸟草虫，构图巧妙，用笔雄健，色彩热烈，经常将阔笔写就的红花墨叶与毫发毕现的草虫结合一起，形成一种独特的审美趣味，为世人所推重。1953年，被中央文化部授予「人民艺术家」的称号。

作品介绍

这幅作品虽说是小品，但是十分精彩，一支雁来红横卧，画面右上方的一只蝴蝶侧面下飞。雁来红线条用笔老辣，劲道，寥寥几笔，简单概括，上面的蝴蝶则用兼工带写的手法来表现，形态逼真生动。

技法特点

雁来红运用了大写意的手法，笔蘸胭脂，几笔概括出叶子和花茎，简洁概括。蝴蝶用干笔皴擦出，表现出翅膀绒毛的蓬松，再以细线勾翅脉，躯干部分，造型严谨。一工一写对比强烈。

故宫画谱·花鸟卷·蝴蝶

步骤一

先用中墨画蝴蝶的翅膀部分，前翅墨色稍淡，后翅用墨可重些。水分不需太多。

步骤二

同样方法画出后面一半翅膀。

步骤一

步骤二

浓墨勾画翅脉，胭脂点后翅斑点。

步骤四

画蝴蝶的躯干部分，浓墨画头胸部、眼睛以及触角。腹部下方用淡胭脂点染，背部用浓墨画斑纹。画出蝴蝶的足。整体收拾完成。

步骤三

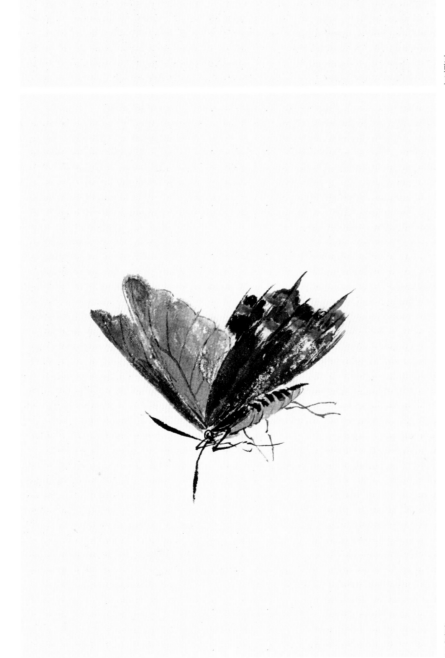

步骤四

名作临摹

局部

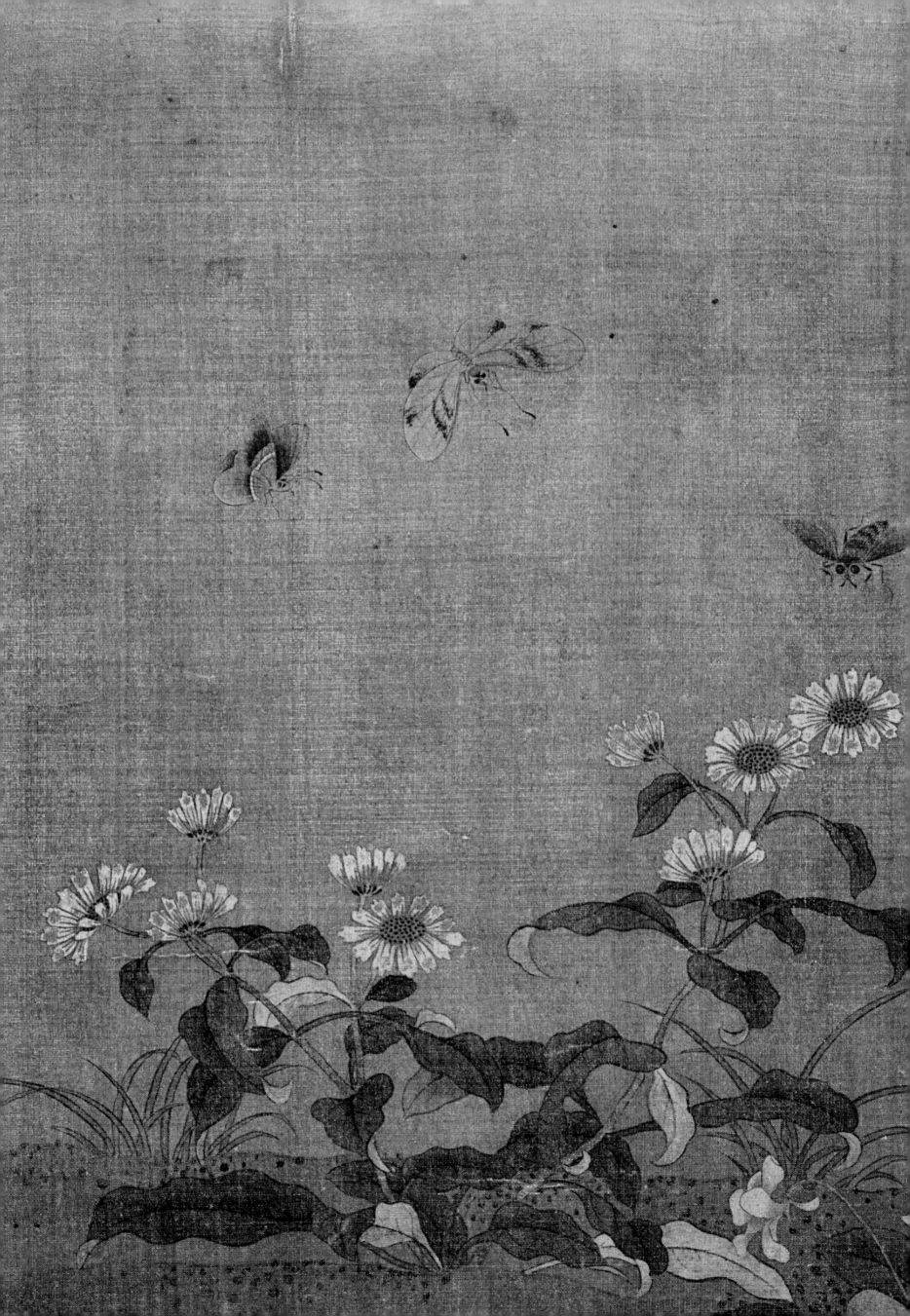

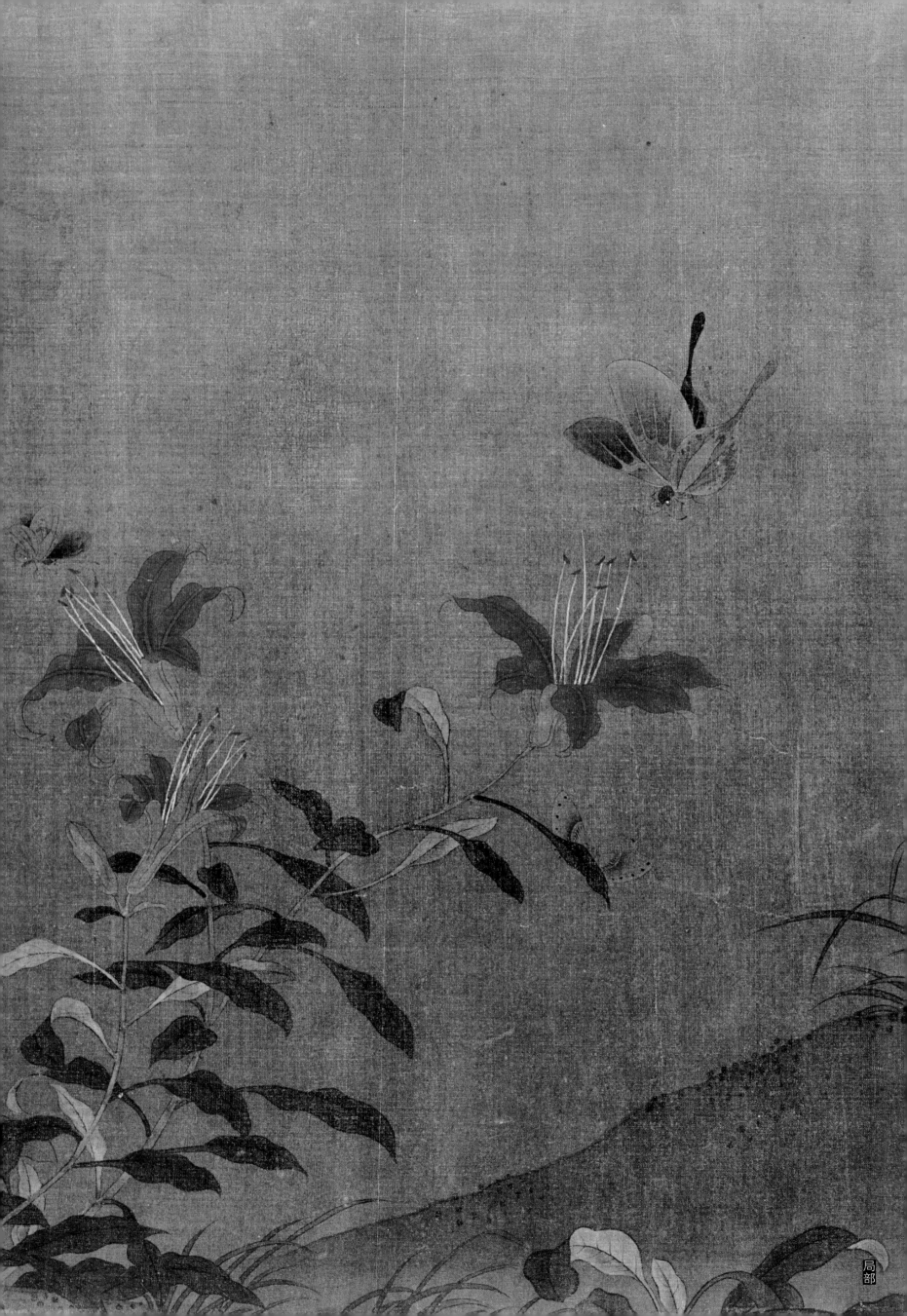

局部

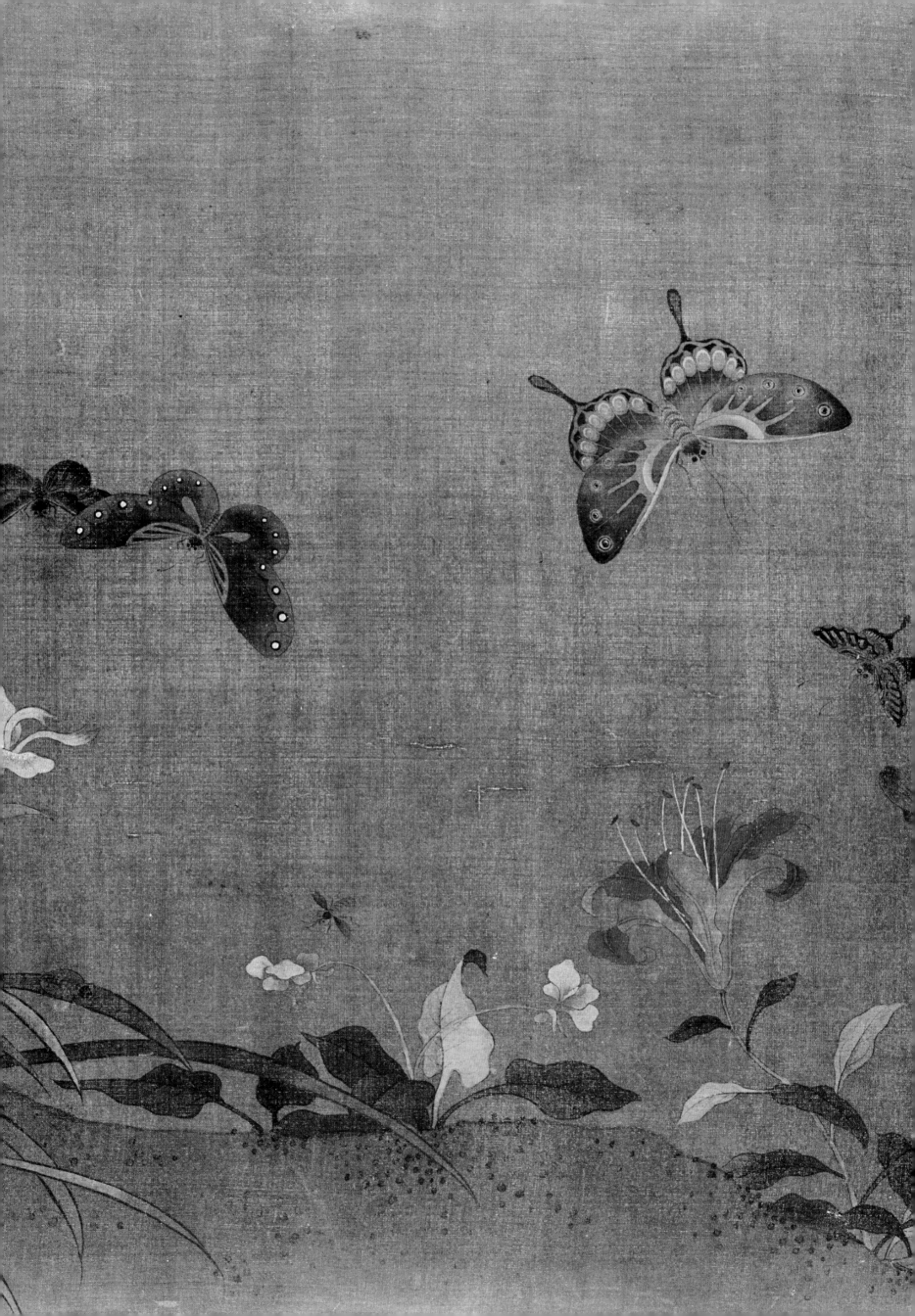

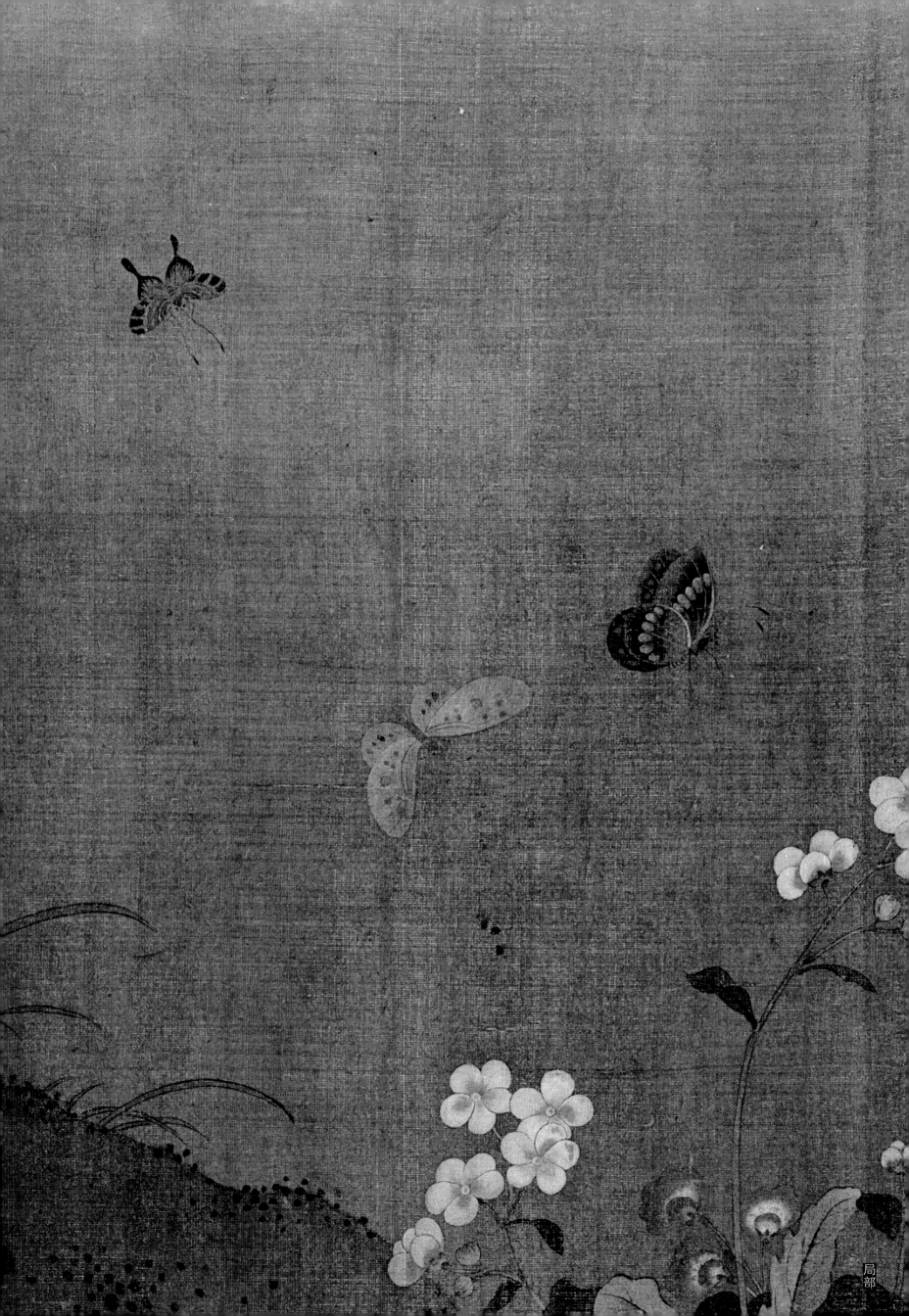

局
部

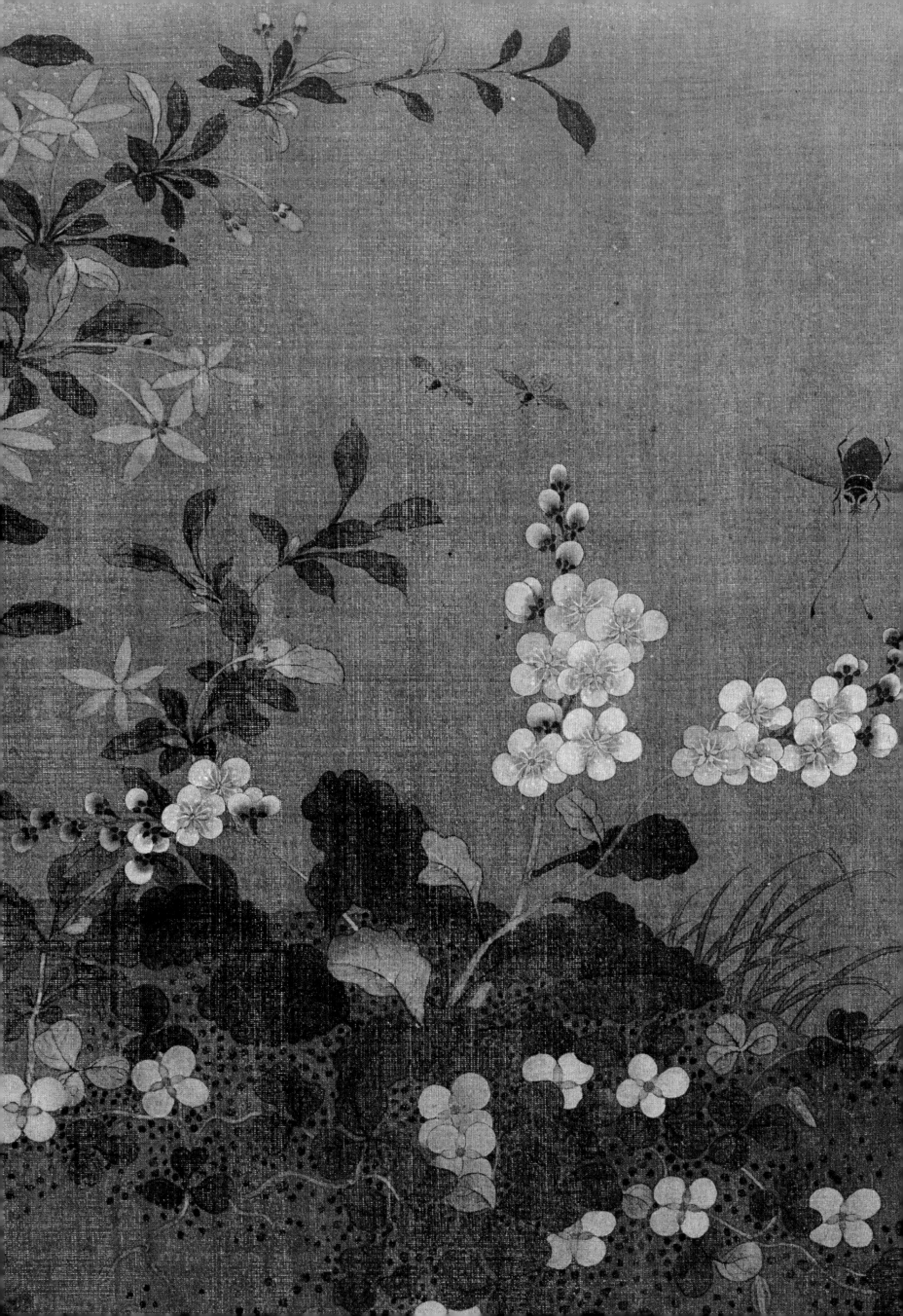

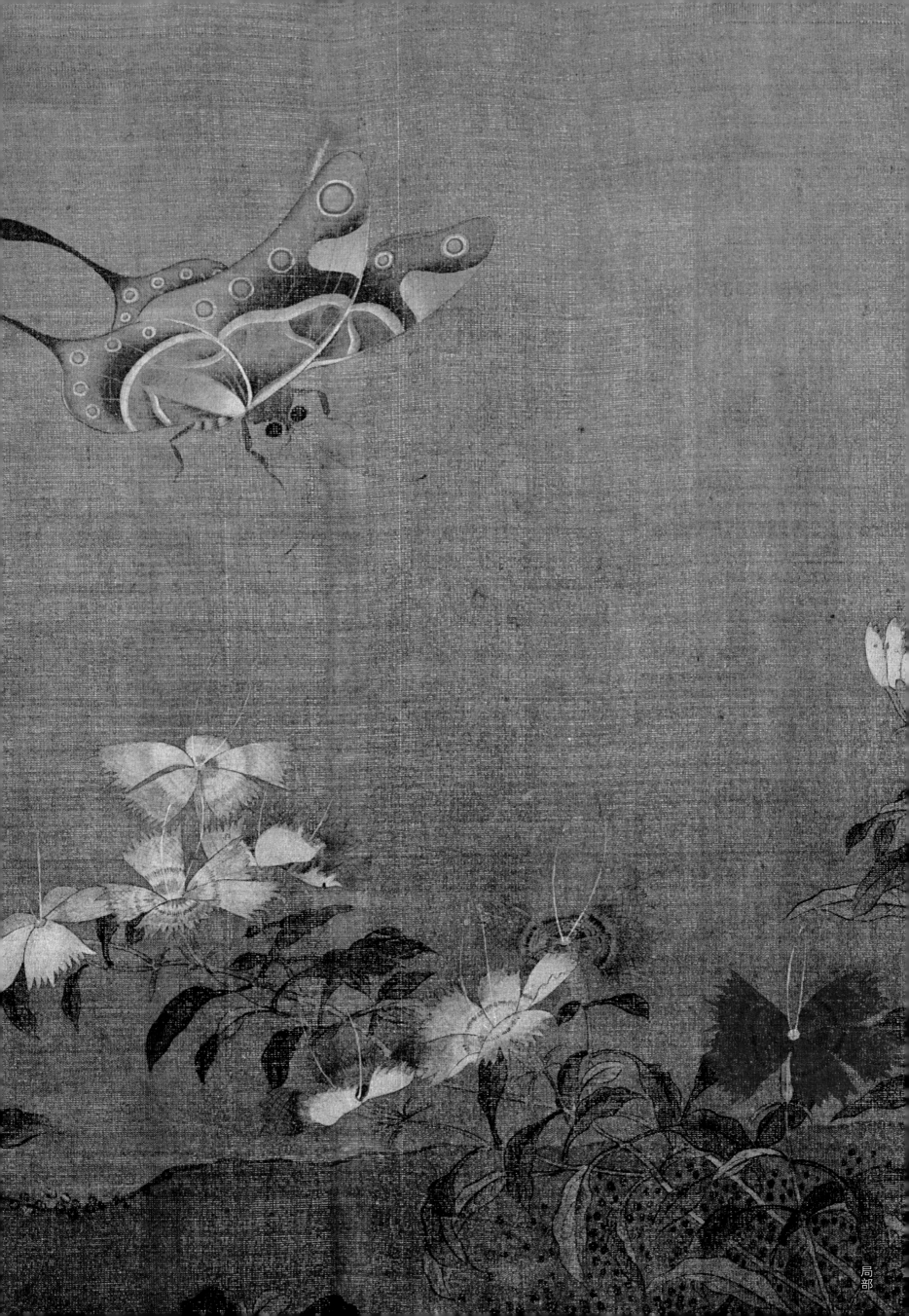

局部

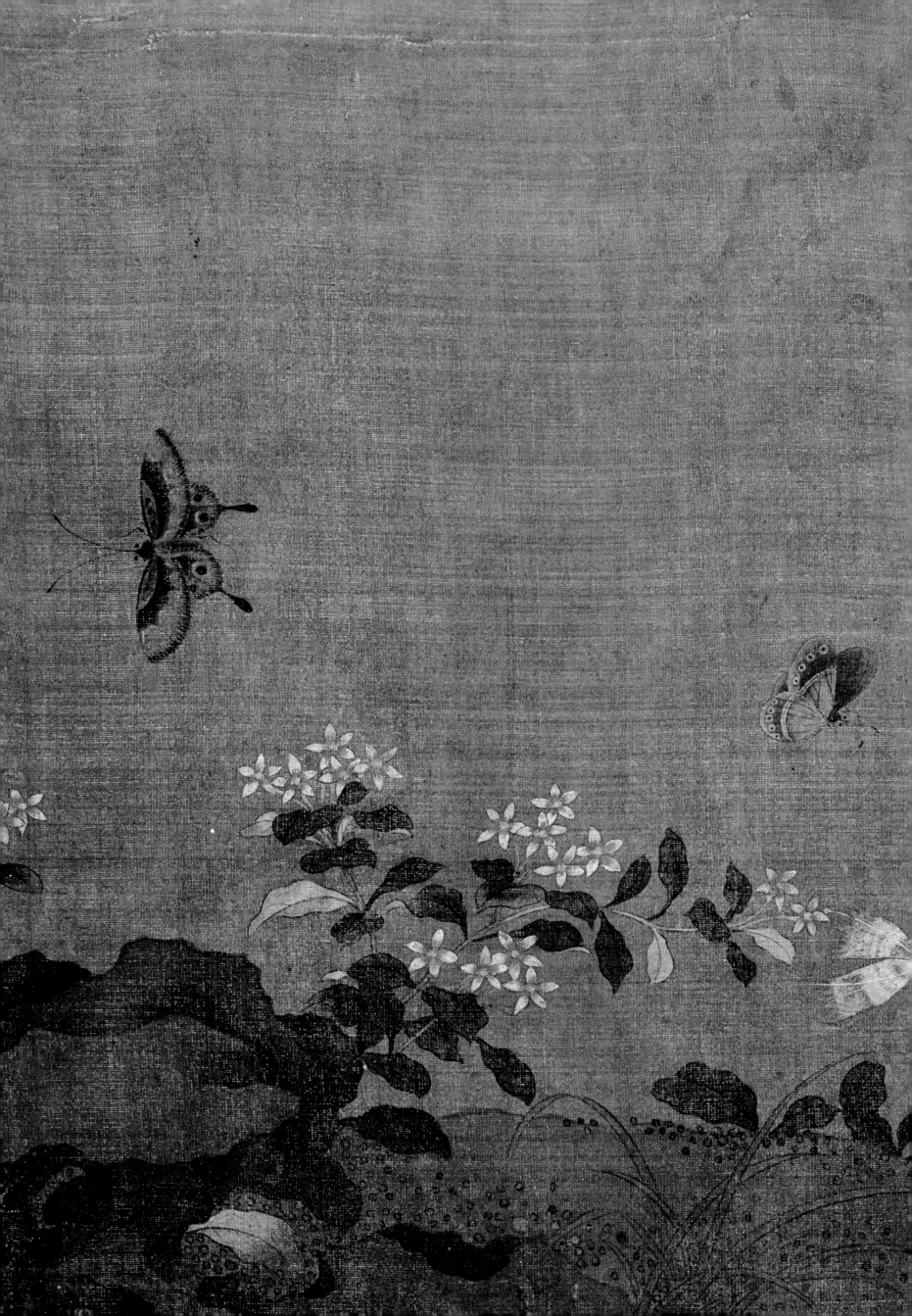

芙蓉锦鸡图　轴

宋　赵佶　绢本　设色　纵81.5厘米　横53.6厘米

秋劲拒霜盛
羲冠锦羽鸡
已知全五德
安逸胜凫鹥

局部

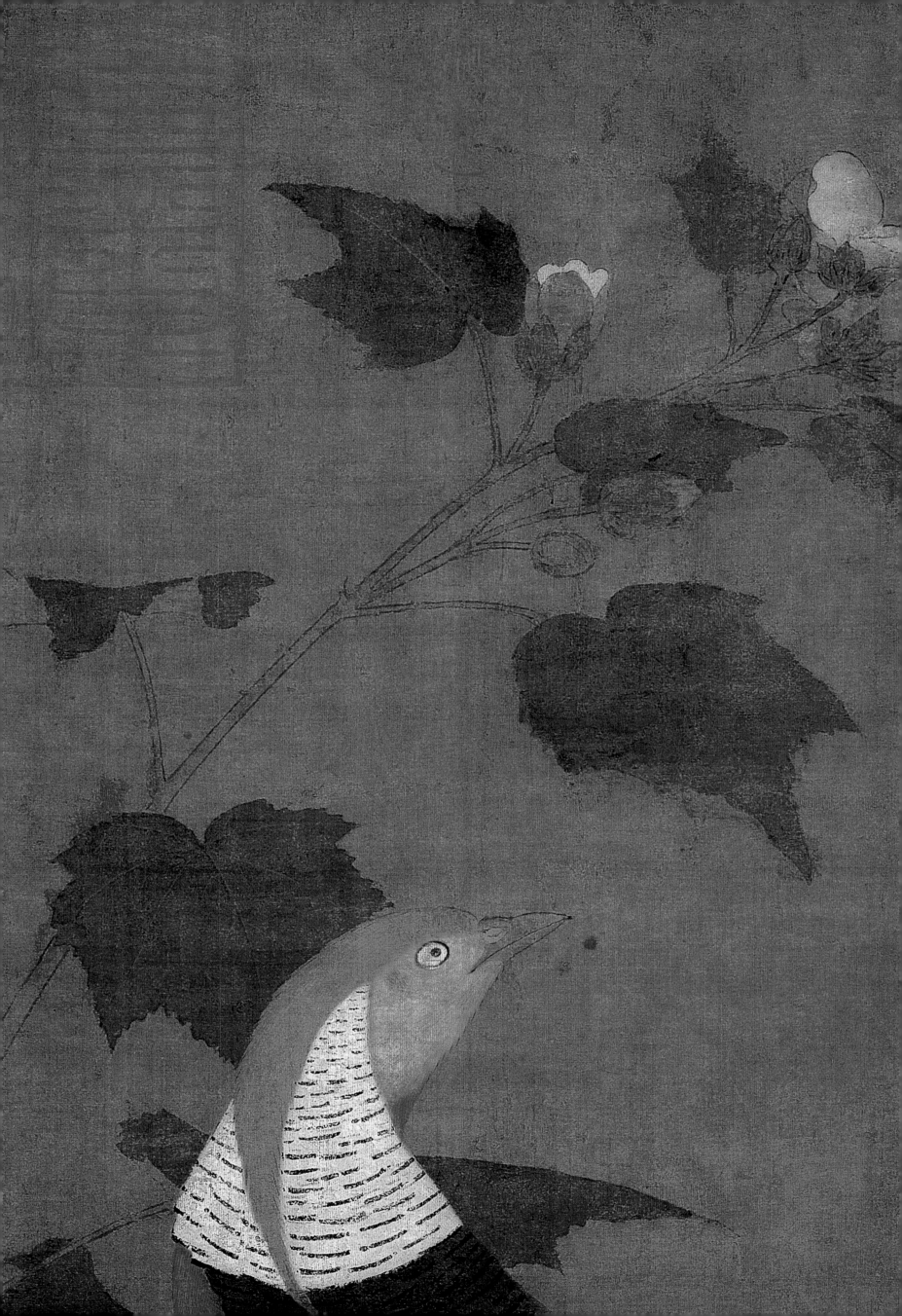

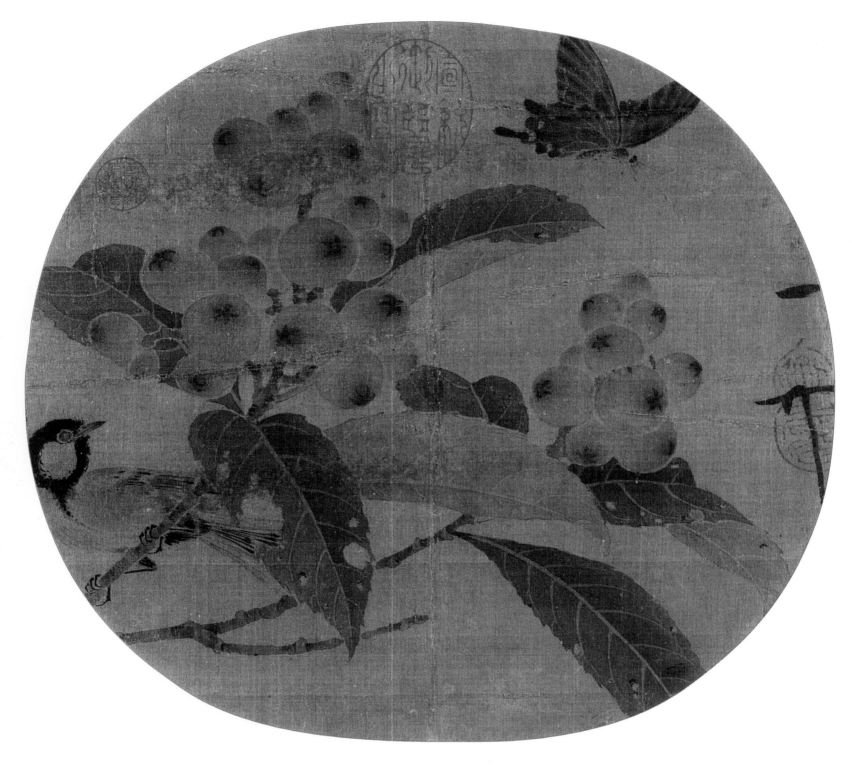

枇杷山鸟图 页

宋 赵佶 绢本 水墨 纵22.6厘米 横24.5厘米

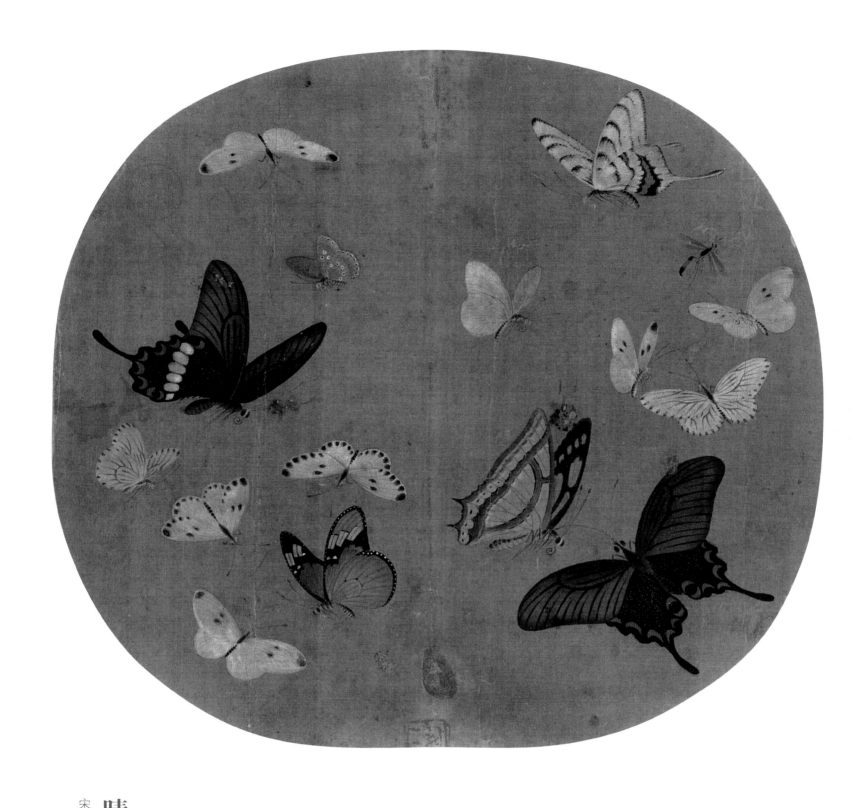

晴春蝶戏图 页

宋 李安忠 绢本 设色 纵23.7厘米 横25.3厘米

故宫画谱·花鸟卷·蝴蝶

局部

山水花卉 册

明 施雨 雨田 纸本 设色 纵32厘米 横51.2厘米

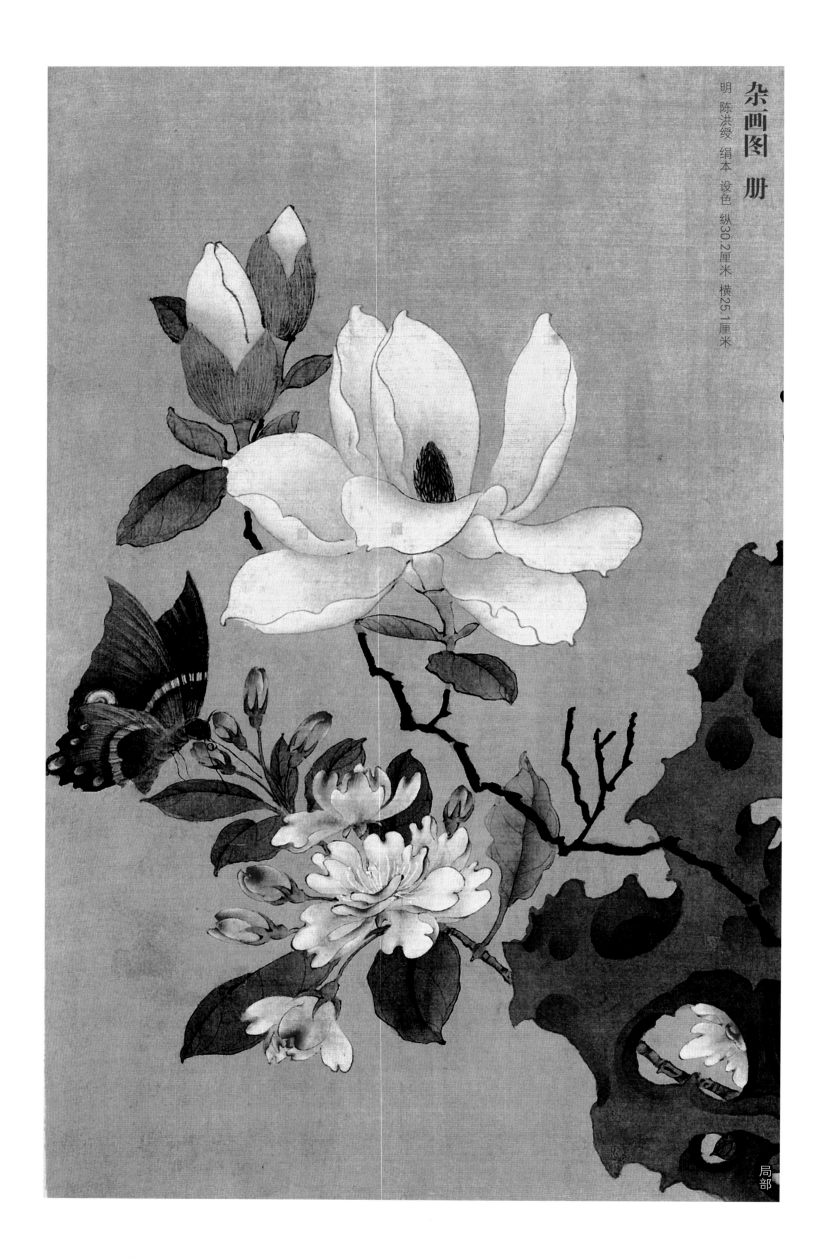

杂画图 册

明 陈洪绶 绢本 设色 纵30.2厘米 横25.1厘米

局部

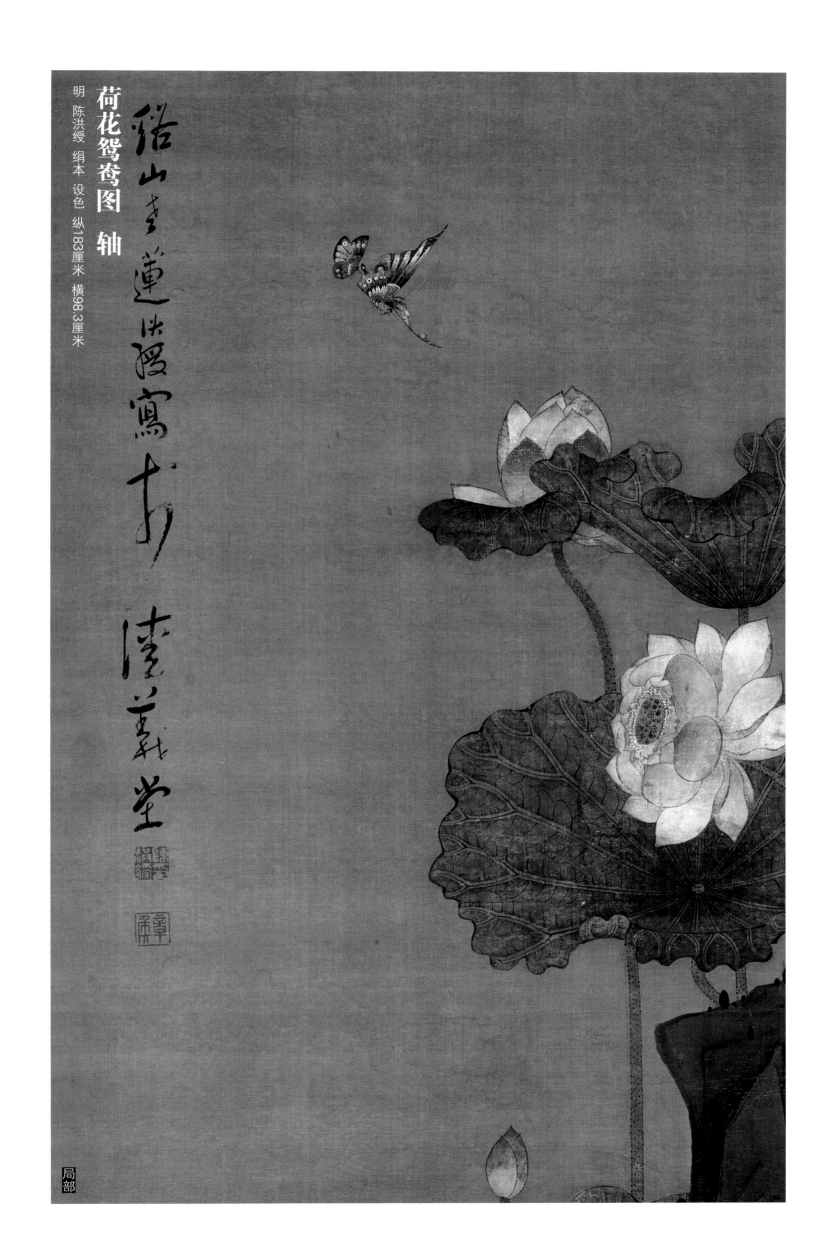

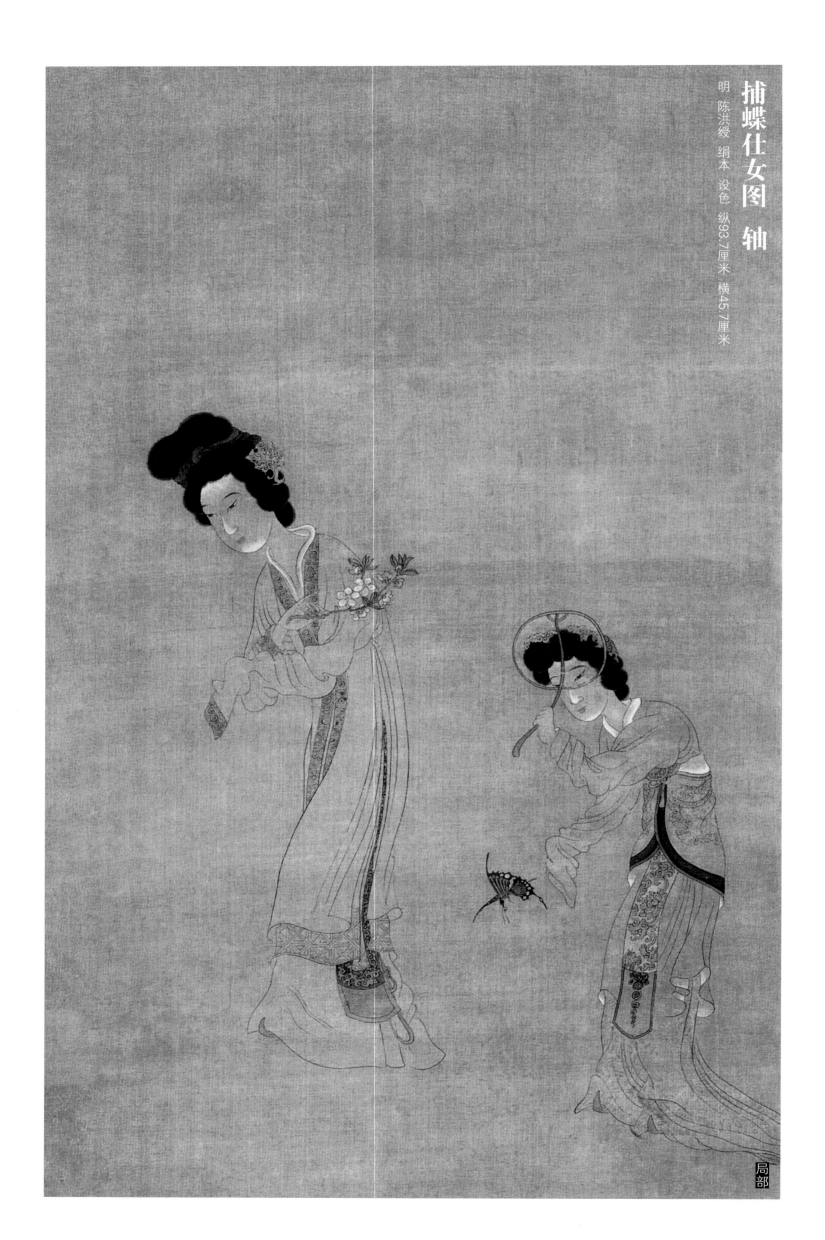

捕蝶仕女图 轴

明 陈洪绶 绢本 设色 纵93.7厘米 横45.7厘米

局部

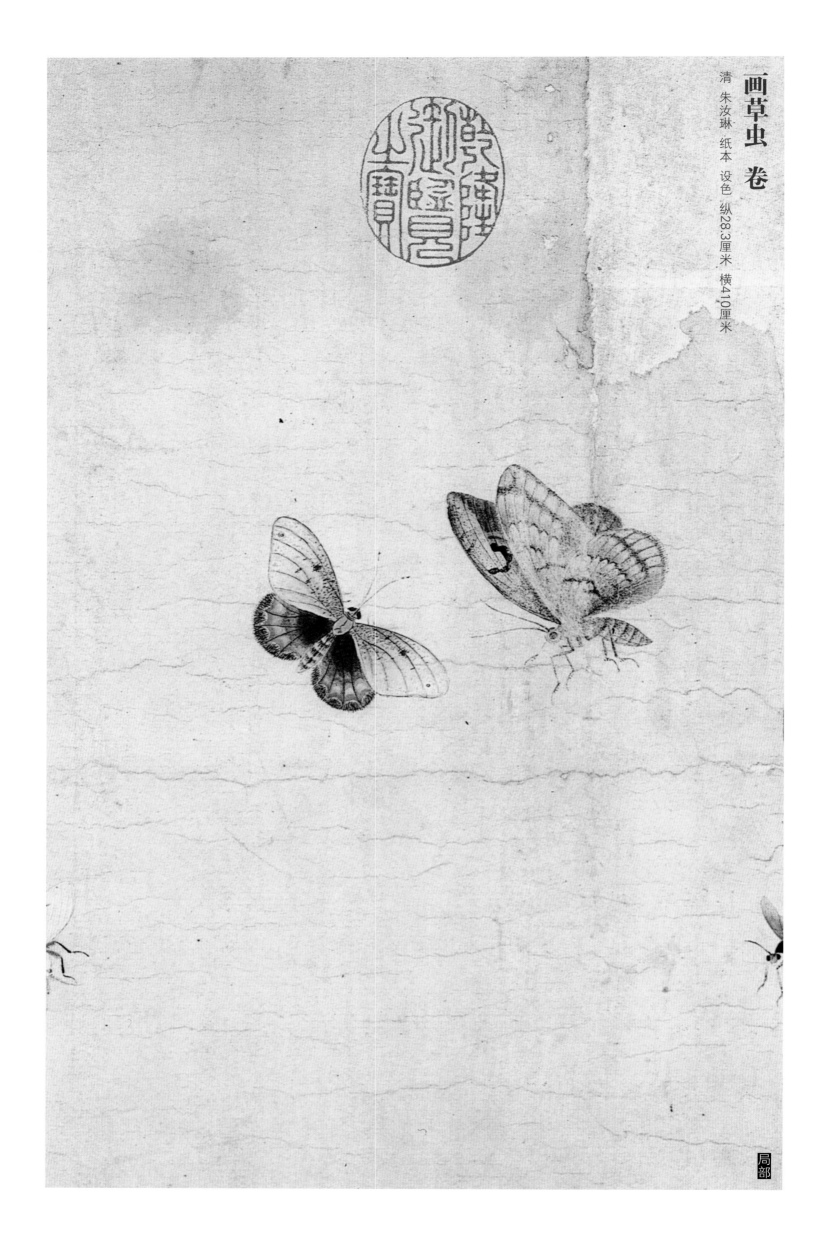

画草虫 卷

清 朱汝琳 纸本 设色 纵28.3厘米 横410厘米

局部

翩翩栩栩久通
靈蠕動肖翹畢
肖邪誰翔方言
及爾雅無過久
竹與青寧飲惟
清露瀼金井怕
□大風□□□

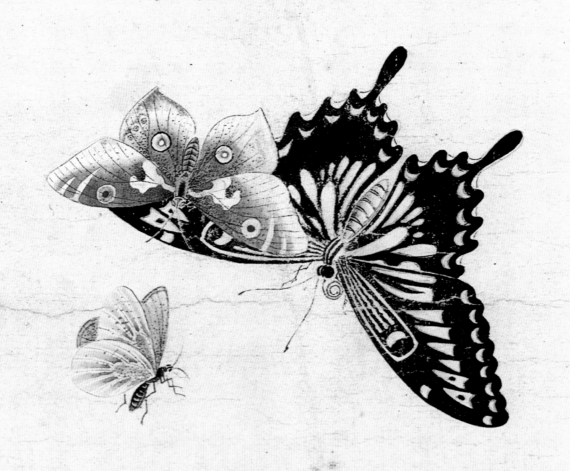

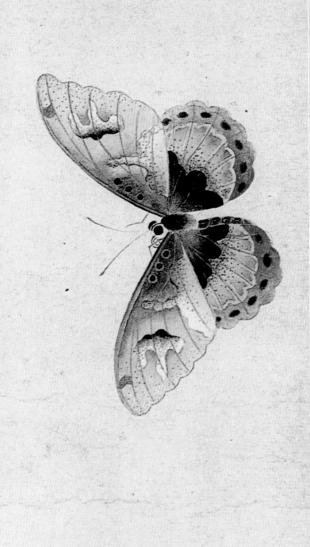

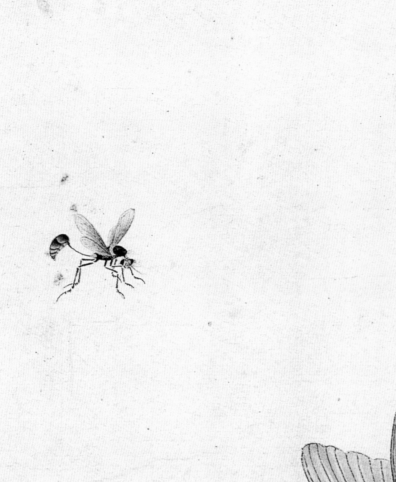
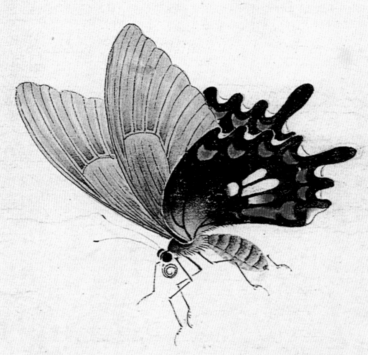

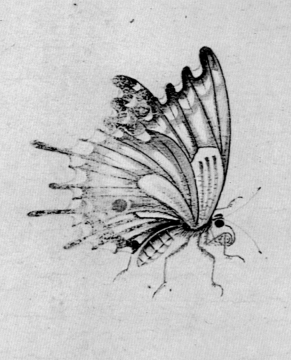

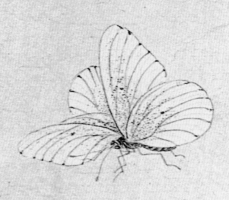

故宫画谱·花鸟卷·蝴蝶

局部

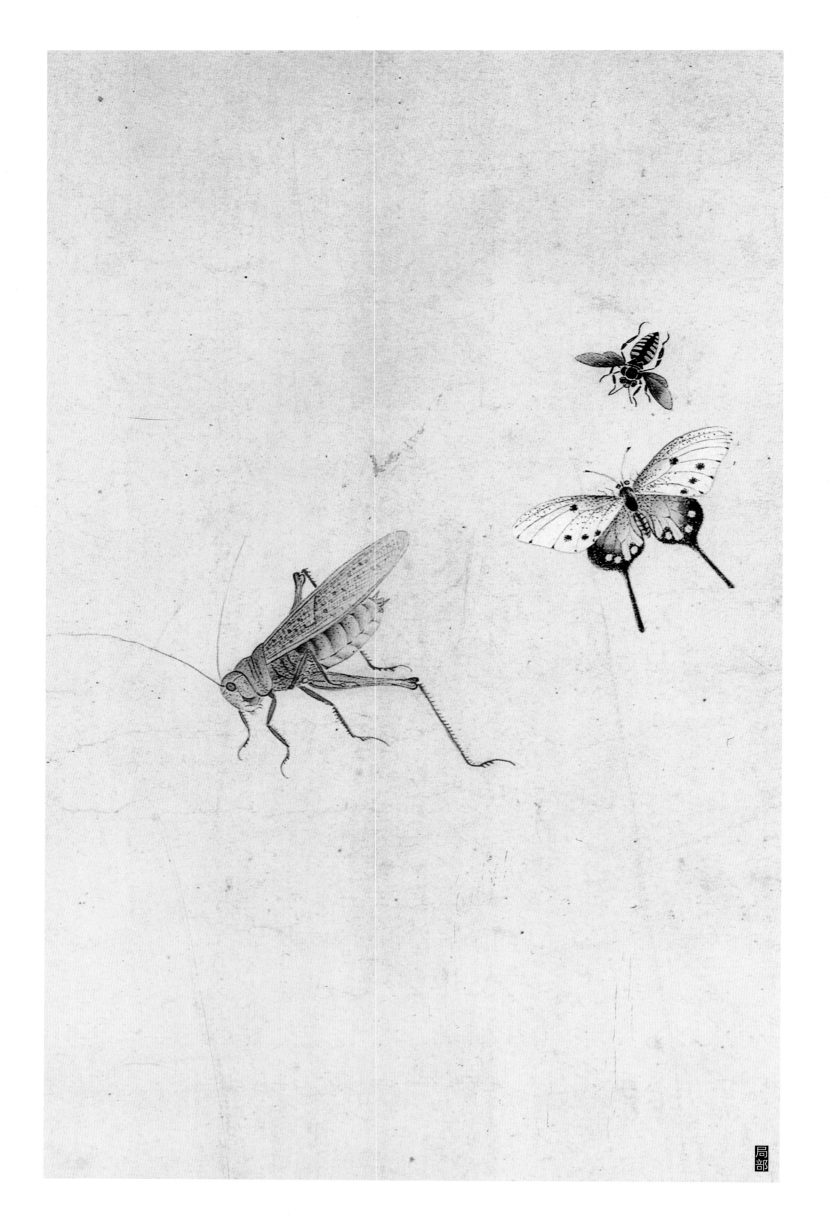

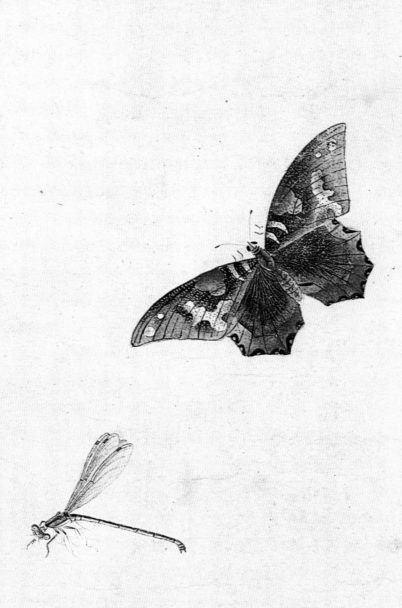

草花群蝶图 轴

清 王楚珍 绢本 设色 纵128.9厘米 横80.6厘米